香港城設散步

香港區・計

香港設計中心　編著

U0132627

商務印書館

目錄

序・設計感悟

香港設計中心找來十七位香港頂尖出色的設計創意人，把他們對香港心儀的各個城區設計蹤跡一一和大家分享，我自己也是從事創作的行業，想試從創意人的角度去和大家推薦這本書。

首先這本書吸引我的，不單是香港城區設計蹤跡這一方面，雖然讀畢全書的文章，有些頗新奇的事情是我所不知道的，但我在香港長大，自然對本書中提及的許多地方都很熟悉。其實我覺得本書最吸引我的，是能齊集了本地十七位設計精英，一起向大家介紹他們認識深刻的城區歷史及所催生的設計文化。

十七位創意人都是經驗豐富的業內成功者，他們加起來有接近五百年的設計實戰經驗。從他們的眼中看這個世界的設計，不用多說肯定充滿一般人難以輕易發現的特色和細節。所以這本書應不只出版一次，更應以叢書的概念來做，每次情商這十七位（當然可以添加新人）創意人，繼續為讀者推薦全世界不同城市中，值得參觀了解的設計景點，那麼作為讀者的我們便有福了。

4

都說我們活在一個互聯網當道的數碼時代，很多人對生活、對工作、對自己有興趣的事情和資訊，大多透過互聯網得來。尤其針對一輩在二十一世紀才出生成長的一代，他們未看過 web 1.0，便已經在體驗 web 2.0 了。大家可以想像他們的成長經歷是如何充斥着各種數碼化的超連結，反而真正親身走到現場，直接透過自身五官去感受事情的機會則愈來愈少。

從事創作或對設計有興趣的朋友都明白，創意人最着重的便是多看。建築師要多看建築和其周圍環境的生態關係；產品設計師要多看不同產品，了解背後的製作過程；電影錄影人要多看不同作品等等。但所謂的多看，不是像數碼年代成長的人那樣以為透過網絡搜尋看看便是，而是講究親身到現場，感受目標事物的各種狀態、美態、神態、生態。

創作靈感最重要的，是自己對創作的題材能有所感悟，而感悟從來都是一種有機生態的行為，要透過自身五官去感覺，感受甚至體驗得來。有所感才可能悟，只透過電腦熒幕去看東西，難有很

大的感受。人類和萬物最大不同的地方，便是人類有記憶，當然，記憶有深淺之分，深刻的大都沿自親身經歷，是花過很長時間去體驗的。此所以為何本書中許多創意人為大家介紹的，都是他們兒時經歷過、或很熟悉的地方，他們沒有說的，是這些兒時記憶都肯定對他們成長後的創作大有影響。

多看一定要靠自己一雙腳，身體力行地到處走動，到處去看。本書以散步為概念非常貼近創意人最喜歡的行為，在不同的城區散步，不單有益身心，同時更能透過路上所見所聞，啟發創意思考。

我很喜歡散步，如今有了這本由十七位我欣賞的創意人為我提供的路線圖，怎不叫人興奮?! 請大家珍惜這本 road map，作為在香港尋找創意的終極指南，絕不為過。

黃源順

信報《LifeStyle Journal 優雅生活》主編

序 · 設計感悟

民間設計創意

深水埗　　石硤尾　　中環　　大澳

大澳

漁民的創意土地公

大澳是名副其實的香港水鄉，很多大澳居民一半時間生活在海上，一半在陸上。今天他們依然過着臨水而棲的生活，靠水吃水，就地取材，形成一種「在地」的水鄉特色文化。不論在大澳的房屋建築、食物等方面都可見一斑。

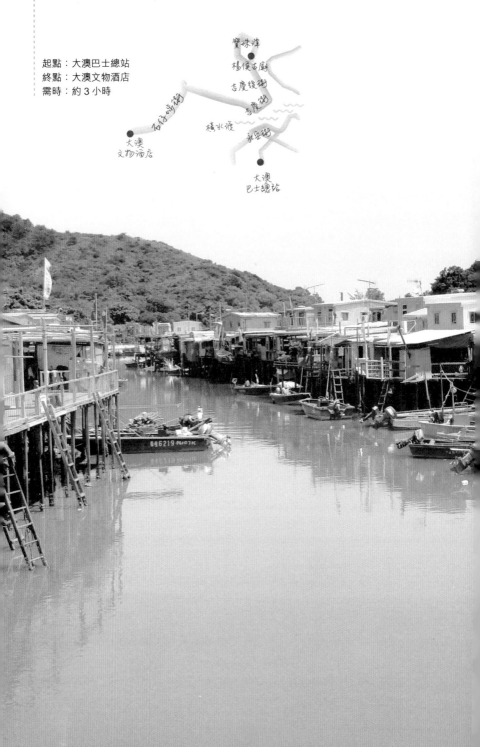

起點：大澳巴士總站
終點：大澳文物酒店
需時：約3小時

寶珠潭
楊侯古廟
吉慶後街
吉慶街
大澳文物酒店
石仔埗街
橫水渡
永安街
大澳巴士總站

李惠英
Kate Li

設計達人簡介

香港室內設計師。喜歡香港,喜歡在香港到處遊走的香港人。認為香港除了是「東方之珠」外,更可稱為「藝術之都」。希望香港人能保持一份好奇心,願意多發掘、多珍惜及多保留地道的東西和熟悉的地方,並且多閱讀。

大澳素有「香港威尼斯」之稱,很多大澳居民臨水而棲,無論是生活還是工作,都與大海有密切的關係。早在半個世紀前,大澳已經是香港漁業的集中地,漁民出海捕魚後,便登岸做買賣,令這裏的捕魚業和海味加工業相當旺盛。雖然大澳今天已沒有當年繁旺的盛氣,但遊走在大街小巷之中,依然能感受到那種大澳獨有的閒適生活節奏,以及只能在漁民生活中找到的傳統水鄉情懷。

變化多端的土地公

大部分大澳居民的生活模式仍然充滿濃厚的中國傳統文化氣息，只要看一看很多棚屋前放着的「土地公」就知道了！

室內設計師 Kate 對大澳的土地公特別情有獨鍾，因為它們都是獨一無二的。「那些土地公都是自家製造的，漁民就地取材，以金屬面盆、蝦膏桶、石頭及剩餘的裝修物料等製造，處處流露靈活的設計念頭。那些土地公都風格獨特，和其他地方見到的很不同。當中有些有圓拱形的頂蓋，樣子就像以前的木艇（蜑家艇）的篷頂和棚屋的屋頂。」另外，不難發現大澳居民都愛以紅色裝飾土地公，因為紅色對中國人來說有吉祥、喜慶的正面意義。

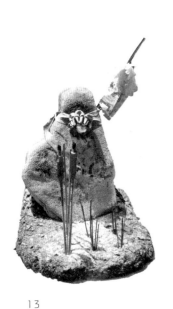

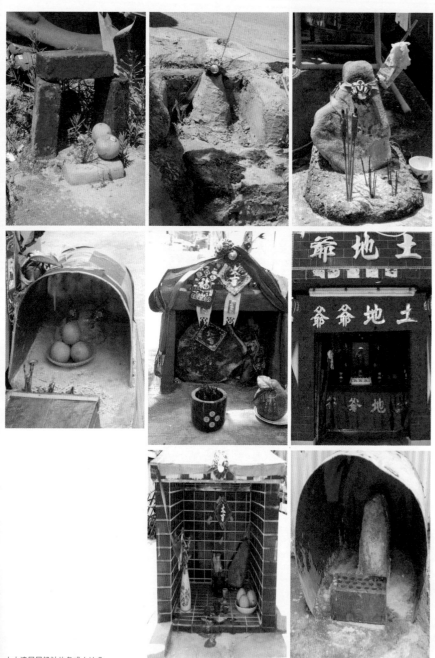

由大澳居民設計的各式土地公

海陸兩棲的高腳棚屋

在大澳有兩條路可走，一條是陸路，一條是水路。前者多屬於遊客的，後者則屬於居民的，但大家的目的地卻是同一處，就是那些建於海邊、用木柱支撐的棚屋。

在大澳巴士總站下車，就是大澳的其中一條大街——永安街。走在永安街上，沿岸的一排排棚屋馬上映入眼簾，跟對面街市街上的棚屋相峙而立，兩岸只隔着一條狹窄的水道（當地人稱棚屋的區域為一涌、二涌、三涌）。別小看這些樣子殘舊、以鐵皮製造、像是搖搖欲墜的棚屋，早在一個世紀以前，漁民已經上岸，在此地搭建這種半海半陸的居所，至今這些「水上屋」大部分仍然以鐵皮及木柱等材料建造。

這種海陸相融的水上屋設計源自漁民早期的「居所」——木艇。還沒興建棚屋前，漁民以艇為家，也就是所謂的「水上人家」，一家十多口擠在一條廿多呎長的木艇上生活和捕魚。

直到十九世紀，漁民經常需要上岸做買賣，才漸漸開始在陸上建屋。為了便於出海，他們索性在岸邊搭建居所，因此才有了今天外型獨特的棚屋。

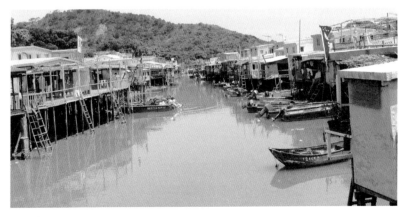

棚屋多式多樣，較舊式的棚屋屋頂多是圓拱形的，據說是仿效漁船的蓬頂而建成的，所以從早期的棚屋設計我們可以看出，當時的漁民雖然已經開始上岸定居，但心理上還是沒有脫離他們習慣居住的木艇。可是，舊式的艇篷棚屋今天已經很少見了，隨着漁民上岸的日子漸久，棚屋的式樣也起了變化。今天我們所見到的，絕大部分已經改為平頂或斜頂，舊式的單層屋設計也換成了雙層，而且睡房、客廳、廚房、廁所都一應俱全，較以往寬敞。

建築材料方面也由最早期的葵葉、木塊改用了更耐用的柚木板及合金板，而棚屋底部則一直沿

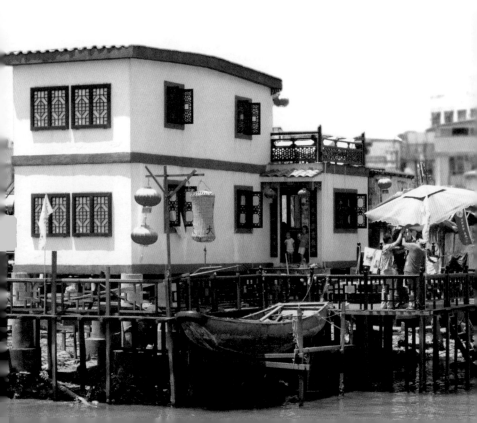

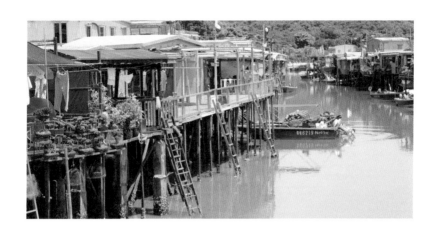

用坤甸木作為支撐的木柱，這種木材既不怕海水浸蝕，又不怕蟲蛀，不像石柱般容易崩裂。

棚屋的設計就是漁民日常生活的鏡子，既滿足了他們的生活所需，同時顯示了他們追求的生活態度和節奏。幾十年下來，海水在棚底的木柱上刻下印記，記錄每一天的潮起潮落。居民在棚頭（棚屋的露台）上晾曬衣服、鹹魚，公公婆婆坐在屋裏聊天、休息、打麻雀，棚屋外的小艇則隨着海水的波浪搖曳……是時候拿起相機，記錄這種閒靜的氣氛了。

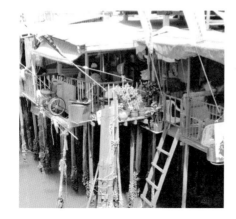

大澳・漁民的創意土地公

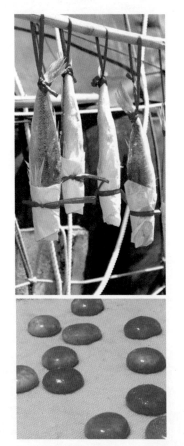

巷口尋鮮味

正所謂靠山吃山，靠水吃水，大澳出產的食物都極有漁鄉風味，顯然，豐富的食材造就了他們的飲食文化。水產固然是最吸引的，不過當中最讓人垂涎三尺的不是新鮮魚產，而是鹹魚。大澳特製的鹹魚以插鹽鱠白最為聞名，漁民會將剛捕獲的鱠白，用當地出產的白鹽來藏插，然後曬乾。聽居民說，這裏曬製的插鹽鱠白之所以特別鮮美，因為大澳附近的海水混合了大嶼山的淡水，所以海鹽的鹹味適中，醃製的魚不至於味道太濃。加上大澳有沿海之利，可即捕即醃即曬，

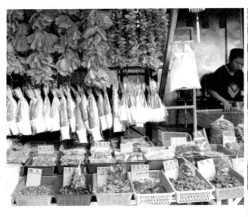
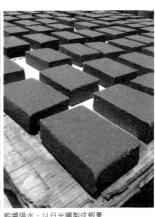

蝦醬隔水，以日光曬製成蝦膏

令鹹魚的香味特別純正，鮮味更出眾。

除了鹹魚之外，另外的大澳之寶就是蝦醬及蝦膏。海味店的店主介紹，大澳特產的蝦醬是將當地體形極小的銀蝦打爛後再榨壓，加入幼鹽，經過發酵，便製成一瓶瓶蝦醬。打開罐蓋，撲鼻的香味比鹹魚更濃郁，所以蝦醬是上佳佐料，只要加一點點，就能令淡而無味的菜餚起死回生。

大澳當然不只有海味，還有很多為你帶來驚喜的小吃。

小吃的種類琳瑯滿目，只要隨便詢問一下街坊，就會知道哪些小吃必須試試。其中一種一定是茶粿，它是大澳的傳統小吃，如果你虛心討教，小吃店的老闆還會耐心地教你怎樣做：

「先以糯米粉和水搓成小粉團，壓成小塊薄皮，再將餡料放在裏面，搓成小圓球，最後用傳統的方法，以柴火隔水蒸熟。」

還有一種飲品不得不介紹，那就是人稱「大澳利賓納」的紫貝天葵水。紫貝天葵是一種紫紅色的菌類植物，加水煲煮後喝起來酸酸甜甜的，有點像酸梅湯，非常醒胃消暑，適合夏天飲用，對皮膚和氣管都有好處。如果喝完一瓶還不夠，可以買一包紫貝天葵回家煲煮，這可是不易找到的天然飲料啊！

大澳 • 漁民的創意土地公

以纜繩連繫的兩岸風景

細看地圖，大澳島與大嶼山只有一線之隔，這條線就是永安街、太平街、新基街與吉慶街之間的一條水道，大澳居民稱之為「涌」。

如果想從永安街到對面的街市街、石仔埗及吉慶街，就要靠那座大涌橋了。早在二、三十年前，當時還沒有建成大涌橋，兩岸之間只繫着一條纜繩，過客需坐在平底木艇上，由船伕（通常是女船伕）拉着纜繩移動小艇，前往對岸。不消一分鐘就能到達，這就是「橫水渡」。

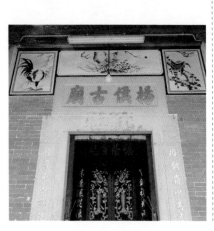

大涌橋

大澳居民每次橫渡要收費「斗令」（即五仙），遊客則貴一點，每位收兩毫。後來隨着橫渡的需求日益增加，政府便興建大涌橋，往後無論居民還是遊客，都不用再為這短短的水路而付過路費了。

經大涌橋走到對岸，在吉慶後街信步而行，走完整條街道也不過半小時。Kate指着街道的盡頭說：「那裏有一座楊侯古廟，很值得細看。」看來設計師總是對外觀特別的建築物特別敏感。

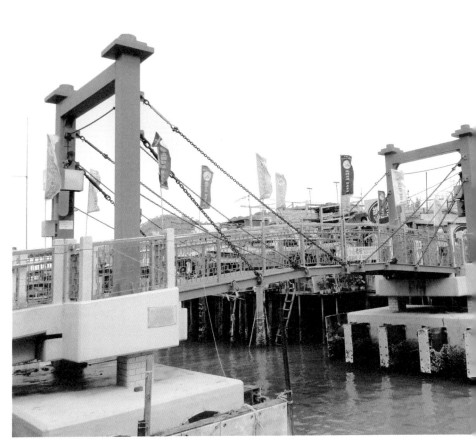

大澳 • 漁民的創意土地公

與神同樂的古廟

楊侯古廟是座頗具規模的傳統建築，廟外的裝飾如壁畫、雕刻及石灣陶瓷都細緻精美。這座古廟建於清朝康熙年間（一六九九年），為了紀念南宋名臣楊亮節而興建，歷來大澳漁民一直將之視為保祐他們出海平安的神明，現為一級歷史建築。每逢農曆六月初六，大澳居民都會在此慶祝「楊侯誕」，粵劇劇團會到來演出神功戲。他們還會以竹枝和鐵片蓋搭一個臨時戲棚作為演出場地，而戲棚必須面向寺廟的正門，居民還會把象徵楊侯的小神像放到戲棚內，寓意與楊侯一同觀看神功戲。

楊侯古廟是傳統的中國式建築，門牆以青石磚砌成，大門前是一個帶瓦頂的牌坊，上方有中國石雕，紅色的大門上方寫着「楊侯古廟」四字，兩側有一副對聯。而在大澳島的另一個盡頭，則可以看到一座具殖民地風格的建築物，那是一九〇二年建成的舊大澳警署。與楊侯古廟相比之下，兩者一中一西的建築設計，形成強烈對比。此舊警署本來由水警管

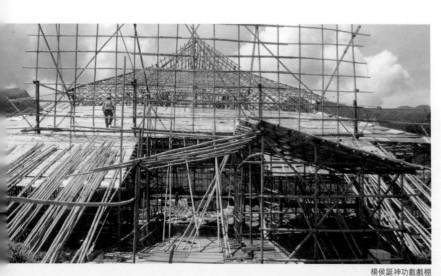

楊侯誕神功戲戲棚

22

辭，負責堵截偷渡客、走私及海盜活動。後來區內的犯罪活動減少，自一九九六年起大澳警署改為巡邏崗位，二〇〇二年正式關閉。二〇〇九年，政府展開舊大澳警署活化計劃，復修後，活化成大澳文物酒店。二〇一〇年更獲古物諮詢委員會評為二級歷史建築。此酒店設有九間殖民地建築特色的套房、一間屋頂餐廳及一個展示大澳警署歷史的展覽場地。該酒店保留了原有的大炮、守護塔及地堡等，又融合了中西建築元素，有中國式瓦頂、花崗岩石階、落地玻璃門等。

從大澳的棚屋、古廟、殖民地警署，以至漁民的生活、民間信仰……我們所見所聞的都與「水」息息相關，大澳就像是一座橋樑，它接通了大海與陸地，造就了獨特的香港水鄉情懷。

散步資訊

・東涌 → 大澳

東涌巴士總站，11 號公共巴士

班次及售價：http://www.newlantaobus.com/road_11.htm

・楊侯古廟

地　　址：寶珠潭側

開放時間：上午 7 時至下午 5 時

・大澳文物酒店

地　　址：石仔埗街

留　　意：部分區域開放公眾參觀

23
大澳・漁民的創意土地公

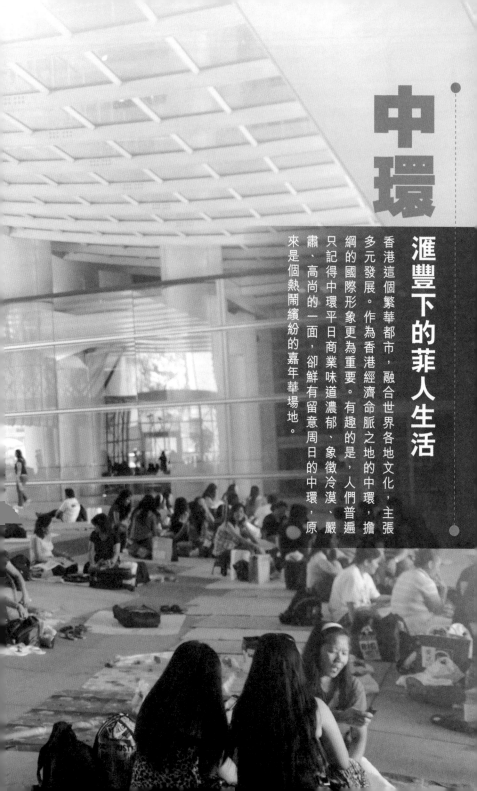

中環

滙豐下的菲人生活

香港這個繁華都市，融合世界各地文化，主張多元發展。作為香港經濟命脈之地的中環，擔綱的國際形象更為重要。有趣的是，人們普遍只記得中環平日商業味道濃郁、象徵冷漠、嚴肅、高尚的一面，卻鮮有留意周日的中環，原來是個熱鬧繽紛的嘉年華場地。

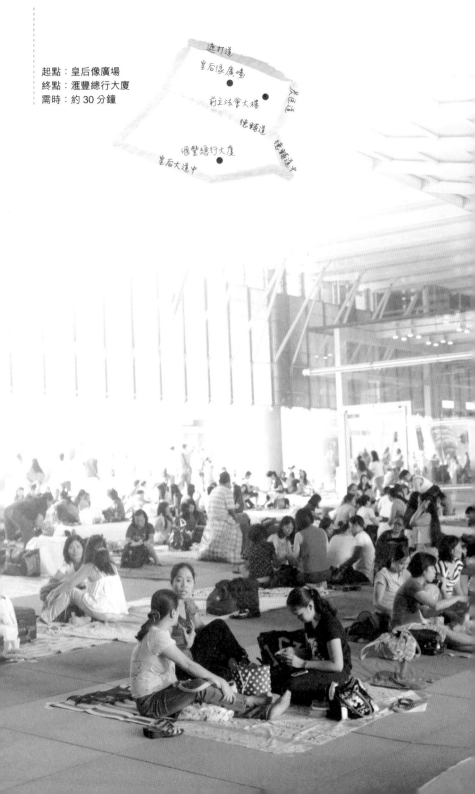

起點：皇后像廣場
終點：滙豐總行大廈
需時：約 30 分鐘

遮打道
皇后像廣場
前立法會大樓
德輔道
滙豐總行大廈
皇后大道中

劉柏堅
Joshua Lau

中環德輔道中，是香港商業的命脈。車水馬龍，熙來攘往，車輛和人流高速貫通這道路要塞，彷彿要把香港的經濟發展急速地向前推進。在冰冷的鋼筋、混凝土和刺眼的玻璃幕牆下，途人紛紛趕路，沒有多少人有空駐足，細看這個地區，到處一片冷漠、急速的感覺。可是，當你周日重臨這個依舊繁忙的地方，它給予途人的感覺卻毫不一樣，變得有生氣起來。這種繁忙的氣氛非比尋常，整個地區充塞着的不是流動的、走馬看花的人羣，而是一個又一個凝固的、建築師劉柏堅稱為「集羣（Cluster）」的菲律賓小部落。

設計達人簡介

TETRA公司創辦合夥人。畢業於英國倫敦大學Bartlett建築學院，為英國皇家建築師協會特許建築師、澳洲規劃學會城市設計師及香港中文大學工商管理碩士。曾擔任多個學院設計系講師及大學建築系兼任助理教授。另為2006年香港建築師學會（HKIA）周年年獎得主、第十屆威尼斯國際建築雙年展中國香港館策展人，致力推動社會經濟及藝術之平衡發展與融合。

周日菲人嘉年華

菲律賓人如何在此處聚腳，從個別的小聚會連繫成不同的小村落？這邊廂音樂響起，一羣菲律賓人歡愉地載歌載舞，唱着家鄉的聖詩。他們在家鄉可能素不相識，在這裏卻透過熟悉的音樂和身體語言。那邊廂空氣中冒出一股水蒸氣，幾個菲律賓人忙於把食物分成一個又一個的飯盒。幾個膠桶裏裝滿自製的家鄉食品，前面排了一條長長的人龍，無需叫賣，客人仍絡繹不絕；遠處還有修甲服務、售賣衣服、書籍諸如此類的小生意。他們竟然無需使用任何招牌，顧客都會認路，每周回來光顧。這種有趣的營運方式，只會每周在中環出現一次。

劉柏堅對這種空間的變異感到很有趣，他解說：「菲律賓人嘗試在香港人的空間之上，建立屬於他們的空間。兩個空間重疊着，以時空作為分野，形成有趣的四維局面。」他利用《易經》中的陰陽觀念去理解此現象。陰陽是對立，也是相生相息的，互為消長：「周日的皇后像廣場，就是平日中環的一

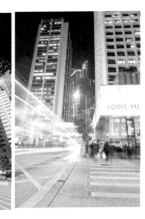

個對立面。平日中環過於冰冷，周日卻會來個大轉變。這跟《易經》中黑白、陰陽的道理相近，是一個有趣的印證。」這好比自然界中各種事物的變化，萬物是相對的，有黑必有白，有陰必有陽，一切得以平衡。

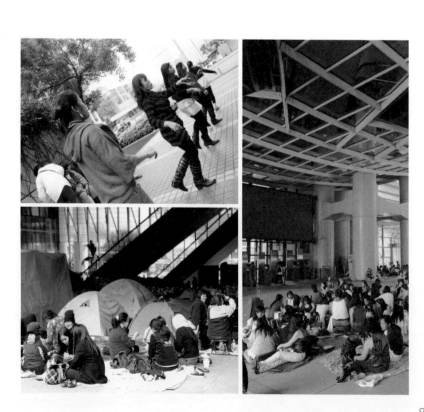

靈活善用公共空間

皇后像廣場原名為中央廣場，在一八八〇年代建於填海的土地之上。最初它被稱為中央，因為它是中環發展的一道重要的中軸線，市內一切重要的建築物，就從這點延伸開來。東面是前立法會大樓和舊香港會所，西面是各大洋行，北面臨海，南面是一片草坪，連接着香港大會堂，貫通德輔道中和遮打道。為紀念維多利亞女王登基六十周年，香港政府鑄造了一座女王的銅像放置在廣場內，中央廣場遂於一八九七年易名為皇后像廣場。「皇后」一名是當時香港政府官員誤譯「Queen（女王）」所致。女王銅像現已移至維多利亞公園。

皇后像廣場以南的土地，後來興建了第四代香港滙豐銀行總行大廈。大廈是英國著名建築師 Norman Foster 在香港的首個作品，他的設計方案於建築競賽中擊敗其他著名建築事務所，獲採納興建，並於一九八六年正式啟用。大廈的設計刻意暴露出鋼柱和鋼架，將大廈的內部結構表露無遺，配合外部剛硬而簡潔的線條，成為高技派（High Tech）建築的重要示範。滙豐大堂故意設在二樓，將建築物底部留空，開放予公眾使用，與皇后像廣場和遮打花園的空間一脈相連。

「Foster 有意將滙豐銀行總行地下的公共空間連接至皇后像廣場，讓大家使用，但如今菲律賓人使用此空間的方式，我猜想是他本人所始料不及的。其實人很有創意，他們對空間的理解和運用，往往超乎建築師的想像。」

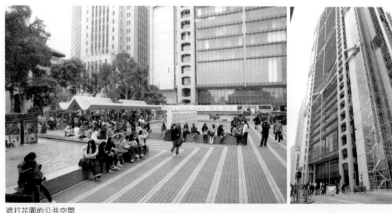

遮打花園的公共空間

30

建築關注人的生活

周日，菲律賓人把中環盡情變臉，形成一個短期村落的縮影。裏面有單純玩樂的、有售賣貨品的、有經營服務的，各種各樣的小生意應運而生，當中的多樣化實在超乎想像。而這種集羣的凝聚方式，也有它的方向性。根據從早到晚的實地觀察所得，他們會先在牆邊或柱子旁集結，因為這些地方予人安全感，然後集羣會慢慢往外伸延，直至填滿整個空間。「建築物本身已經透露了空間的運用概念。每一堵牆，每一道樓梯，都在告訴人們可以怎樣去利用此空間。設計是一個理解公眾活動模式的思考過程，從觀察和測試過程中，提供最適合公眾的東西，而不單是製造外在漂亮的東西。這是一個設計師應該追求的理念。」

香港人刻意將中環製造成一個嚴肅的金融區域，周日卻將這個空間置之不顧。香港人和非香港人對城市空間的訴求截然不同，顯示香港人對空間的理解過於單一：「菲律賓人把周日空置的中環填滿，熱鬧得像嘉年華。香港人卻只覺得中

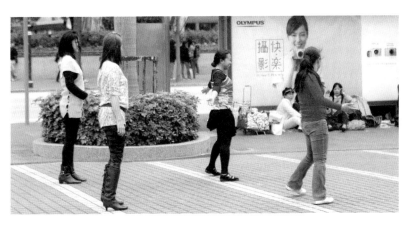

環土地寸金尺土，只宜商業用途，局限了它的發展性，其實空間可以更多元性。」劉柏堅繼續舉例，英國人會於周日在銀行區舉辦嘉年華，香港人每天辛苦工作，卻不會享受城市所賦予的一切。即使有大片草地，卻很少見到香港人在草地上野餐、休息。其實這個現象很諷刺，就如中環，為何不是由香港人，而是由外國人去改變此區域的氣氛？

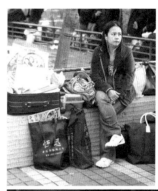
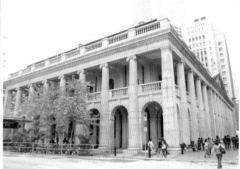
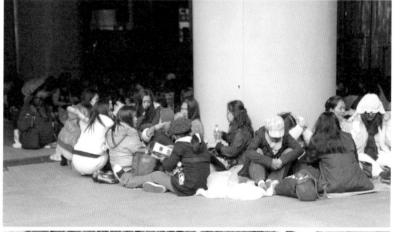

中環・滙豐下的菲人生活

人與建築的情感關連

新一代的香港人，對中環這一區，沒有太多街道記憶。冰冷的購物商場縱然滿足了本地人和旅客追求奢華的心態，但是人們對城市和建築物都失去感情。「對於製造奢華的感覺，建築師和設計師都有他們的方程式。但當人們開始習慣奢華，便不再知道甚麼是美麗，到處都是相同的商場店舖，卻不會抱有太大感覺，不會有甚麼親切感。」

全球化壓制了人們感受和享受空間美感的能力，如果當地文化不能成功滲透於建築物、公共空間設計，以至城市設計之上，那麼該地便無法和人們產生連繫，建立關係。當人身處不同的空間，會有不同的經驗和感受，劉柏堅嘗試以接近現象學的方式來研究空間。他觀察「非人生活」後，帶來更多領悟。他認為設計建築物，應注意空間的起承轉合，令空間設計包含更多層次，有更多鋪排，而不止於純粹建築結構上的觀感。此舉必須巧妙細意地營造，是建築師必須苦心鑽

研的一環。

「以記憶及共同認知，讓人感受空間的存在，才令一個地方真正存在。我們一直構思如何將生活和文化融入商業發展之中，譬如在一座摩天大廈的頂樓，設置舉辦婚禮的場地，那已很好。我認為這是未來的建築以至空間設計的趨勢，將文化融合其中，而不單是將一幢漂亮的建築物擺放在大家眼前。」

在經濟原則之下，滲透更多文化體驗於建築物之中，正是劉柏堅提倡的文化經濟（Cultural-Economics）。因此，發掘異於常規的方案，營造體驗式設計，讓空間為人帶來更多感性體驗和經歷，才能令人真正感受到建築物的魅力和價值。

散步資訊

- **皇后像廣場**

 開放時間：24 小時

 地址：中環遮打道

- **滙豐銀行總行大廈地面廣場**

 時間：星期六、日及假日（可見菲律賓小村落狀況）

 地址：香港皇后大道中 1 號

石硤尾

市井設計圖

設計靈感往往源自生活點滴的累積。只要放眼細看，用心感受周遭事物，在舊區石硤尾散步，也能發現城市舊貌背後的意義。閒逛區內的街市和熟食中心，察看周遭的事物，簡單如一個西瓜波，一位在垃圾站旁吃飯的工人，都能勾起情感和回憶，誘發創作動機。

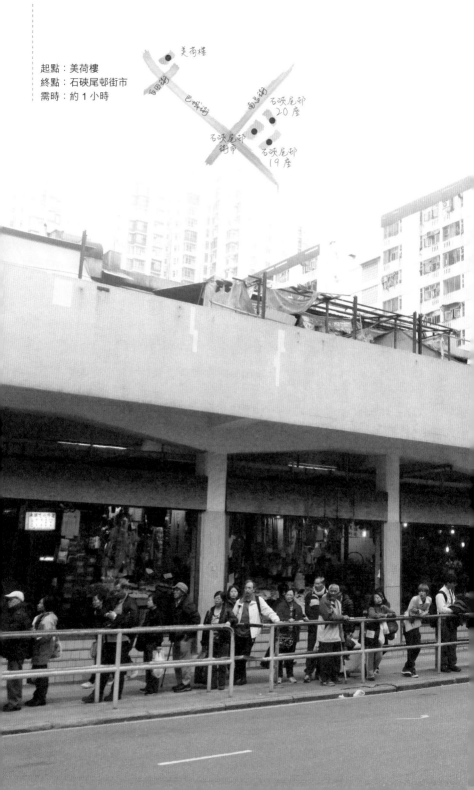

起點：美荷樓
終點：石硤尾邨街市
需時：約 1 小時

美荷樓

白田街

巴域街

窩仔街

石硤尾邨
20 座

石硤尾邨
街市

石硤尾邨
19 座

又一山人

Stanley Wong

近年香港展開各式活化工程，不少舊區新貌發酵，石硤尾早已成為話題景點。從前到巴域街的休憩處，總見到不少年輕攝影發燒友，拍攝附近的石硤尾邨第四十一座美荷樓大廈。美荷樓樓高六層，是本地碩果僅存的第一代公共房屋，被古物諮詢委員會評為二級歷史建築。

設計達人簡介

原名黃炳培，1980年於香港工商師範學院設計應用系畢業後，投身平面設計及廣告創作行列。曾任多間知名廣告公司的創作總監，作品獲五百多項香港、亞洲及國際獎項。2005年，將標誌香港精神的紅白藍膠袋融入藝術，代表香港參展威尼斯藝術雙年展。近年積極從事創意教育工作，穿梭各大本地及海外院校教學。除設計及廣告創作外，亦熱衷攝影和藝術，多以社會狀況作為創作主題。

美荷樓的 H 形鄰舍關係

從高處鳥瞰樓宇的結構，外貌呈「H」字形，大廈的中央部分設有公共洗手間，兩端的居住單位，則由長長的公共走廊連接起來。此 H 形設計讓鄰居之間多了溝通渠道，因為走廊正是以往居民乘涼和耍樂的好地方。老一輩香港人大都記得石硤尾邨的身世：一九五三年聖誕節，石硤尾木屋區發生火災，翌年政府為災民興建多座徙置大廈，也就是本港首批公屋。

現時美荷樓正動土改建，復修活化為青年旅舍。具歷史意義的 H 形建築設計、外牆的舊式中英文「美荷樓」大廈名牌都能存活下來。美荷樓對開的山坡，現在仍是人們的好去處，是石硤尾舊居民集體回憶的地標。那裏是昔日啟德機場的航道，設有為飛機引路的燈塔，航班下降時，山坡上甚至能清楚看到機艙內的乘客。燈塔早被拆卸，居民仍慣稱那裏為「燈塔山」，如今登山仍能遠眺維港景色，不少街坊仍愛到此地散步和晨運。

街市考察

待美荷樓旅舍落成，背包旅客大概會為巴域街多添熱鬧氣氛。設計師又一山人常說，他出國旅遊時，總會到訪當地最地道的地方例如街市，去觀察當地人的生活。畢竟設計源自生活，不一定要有天馬行空的概念才稱得上設計。日常種種觀察，都是又一山人的創作養分。到石硤尾一遊，他同樣選擇閒逛巴域街的石硤尾街市。

想了解一個地區，甚至一個城市，逛街市的確是好

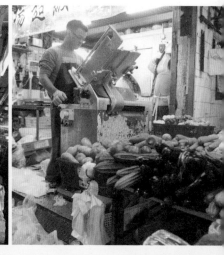

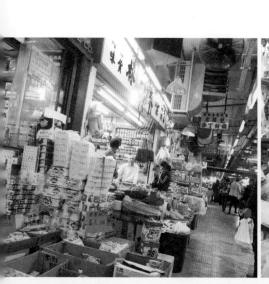

方法。畢竟街市的外在景觀，標誌着不同年代城市規劃的演變，內裏更是庶民的日常生活空間，買賣的食物、商品的面貌特色、人與人的互動，都與連鎖式超級市場大不同。又一山人認為：「大部分人都去過街市，小朋友、學生都會去幫媽媽拿餸菜。這個經常接觸、很多事情同時發生的地方，能觸發大家隨自己的價值觀和感受，深入一點去看事物。」

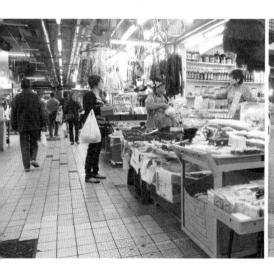

漫畫點綴蔬菜檔

　　早年又一山人曾參與本地的「High & Dry」展覽，以多媒體展示香港特色的街市面貌。這次逛石硤尾街市，也令他想起其他街市的有趣經驗。「有一次傍晚，我拿着相機經過鵝頸橋街市，突然發現菜檔牆壁的塗鴉非常吸引：為何黃芽白上會有黃玉郎式的漫畫？問問檔主，才知是上手檔主留下來的。」令他驚喜的是，菜檔跟港式漫畫兩種毫不相關的東西湊在一起，感覺異常有趣，於是即時拍照記錄下來。

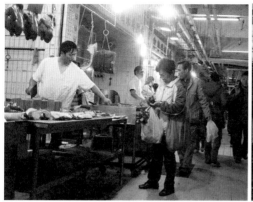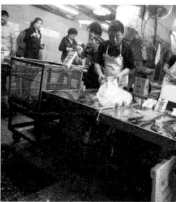

鵝頸橋街市的菜檔附近，前檔主畫有黃玉郎式的漫畫（相片由又一山人提供）

非典型商場

在街頭尋寶，用心觀察自然有收穫。來到石硤尾街市門口，抬頭一看，發覺牆上寫着「石硤尾商場」，才知道街市原來渾然不覺地置身於商場之中。這個商場由香港房屋委員會興建，當中沒有典型的時尚店舖，反以石硤尾邨第十九、二十座的大型街市、露天平台熟食檔和各座住宅大廈地下的商舖組成。站在巴域街察看，只見到單層的菜市場。

該商場早於一九七九年落成啟用，即石硤尾街市已有逾三十年歷史，其通風系統難免老化。走進雜貨店細看，發覺店主為驅走熱氣，加裝了三把風扇和一部冷氣機在店內。近年很多房委會的老區商場，統統被領匯接管，進行翻新工程，街市商場等都變得公式化，石硤尾街市那經年月洗禮的舊式街市面貌，想來並非到處可見。

又一山人覺得石硤尾街市的眾生相更值得細味，是醞釀創作的優良種子：「創作不一定要從視覺出發，可以從內容、感情出發。」他舉例，看到街市的老式玩具店掛滿西瓜波，展

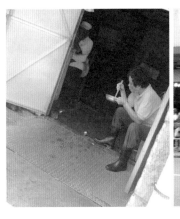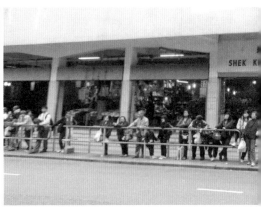

示各種色彩繽紛的玩意，便能喚起人們的童年情感。遠離各式菜檔、肉檔的人流，他在垃圾站同樣有所發現。「看見一個為糊口而艱辛工作的工人，坐在垃圾站旁吃午飯，這樣的一個畫面，也能了解社會低下階層的生活和想法。創作很多時候是一種體驗，讓不同的感受來臨到自己身上。這天逛街市，收穫頗大。」

離開街市後，走上露天平台熟食中心。大白天陽光猛烈，卻帶來另類風景。熟食檔是香港的草根文化、集體回憶的一部分，畢竟它們都由「大牌檔」轉型而來。大牌檔始於香港二次大戰後，當年大街小巷遍佈露天熟食店，木桌木椅都放在街上，食客坐在路邊大快朵頤。然而因為衛生問題和阻塞街道，自一九七九年開始，當時的市政局在各區興建新街市時，都會增設一層作為熟食中心，讓不同的大牌檔遷入經營。

當年在大牌檔吃的，都是廉價的地道食物，大多是街坊的聚腳地。這天在石硤尾平台的熟食中心，看見半自助的點心茶檔、小炒店等，做的依舊是街坊生意。今非昔比的是，這個老區街市的熟食檔，人流實在少得很。事實上過去十年，香港很多熟食檔已被遷拆和取代。細問這裏的茶餐廳老闆，才得知不少舖位已被房署收回，加上鄰近幾座舊樓拆卸後，來歎一盅兩件的人，更愈來愈少。

熟食檔的陣陣冷清，讓人驚覺社會變遷的速度實在太快。

正如又一山人說：「很多人不太留意身邊的事情，因為香港人實在太忙，要追隨太多指定目標，如升職、升官、加薪、發財……」

早年他創作了裝置藝術「神畫」，在樹下放置很多白色畫板，呈現陽光下的婆娑樹影，藉此令人明白只要用心觀察，自然看到美好事物，無需刻意經營。沒想到這天又一山人再以「神畫」創作，為石硤尾之旅帶來貼切的總結。在平台的樹蔭下、燈柱下，七彩的光影一直存在。當他以白畫板放在不同的物件下，便變出一幅幅形狀各異、有趣獨特的單色畫。

「你會發現，自己以往沒有用心、認真去看周邊那些看來毫不起眼的小事小物。」

散步資訊

- **美荷樓**

 地址：深水埗巴域街石硤尾邨美荷樓（港鐵深水埗站 D2 出口）

- **石硤尾邨街市**

 地址：石硤尾巴域街 38 號（港鐵石硤尾站 A 出口）

深水埗

時裝界流動教室

深水埗處處是寶，除了聞名中外的鴨寮街、北河街街市外，還有另一個重點特色——香港衣飾皮革輔料的集中地。從選擇衣料，到考慮服裝的細節所需，深水埗都提供了豐富的選擇空間。五花八門的布料、皮革、鈕扣、配飾等，各自分佈在深水埗的不同區域和街道，形成了獨特的珠仔街、花邊街、鈕扣街、布街等尋寶小區。

起點：汝州街（珠仔街）
終點：大南街
需時：約 2 小時

南昌街（花園街）

大南街

福華街

汝州街（珠仔街）

基隆街（鈕扣街）

馬偉明
Walter Ma

設計達人簡介

著名時裝設計師，
1975年畢業於香港
時裝設計學院，同年
開設首間時裝店 Vee
Boutique，成為首位
建立個人品牌的本地
時裝設計師。由80年
代開始參與多個大型
時裝表演，近年積極
參與由香港貿易發展
局舉辦的時裝表演，
並多次擔任各類時裝
設計比賽和選美評
判，多位明星藝人的
服裝顧問。現為香港
時裝設計師協會副主
席，不斷致力提高香
港時裝在本地及國際
市場的形象和地位。

深水埗是香港人煙最稠密的地方之一。「埗」一字是碼頭的意思，深水埗意即「深水的碼頭」。深水埗曾是九龍區的主要碼頭，當年香港島和九龍半島之間的交通往來頻繁，深水埗碼頭先後提供往來深水埗及中、上環的渡海小輪服務。直到上世紀七十年代，紅磡海底隧道啓用，連接香港至九龍的交通模式起了變化，很多人改用海底隧道過海。一九九二年，乘坐小輪的乘客數目大不如前，來往中、上環的小輪服務亦告取消。其後，西九龍填海工程開始動工，隨着深水埗原有的海岸線消失，深水埗碼頭亦清拆。

自五十年代韓戰結束後，本地紡織業開始日趨蓬勃。許

多規模較小的「山寨式」成衣廠集結在深水埗及長沙灣一帶，造就了深水埗紡織和成衣製造中心的位置。成衣製造業曾是本地出口總值之冠，後來隨着本地生產和經營成本增加，香港的成衣製造廠逐漸向內地遷移。深水埗的製衣廠數目亦急促銳減至全盛期的兩成，剩下不足一千間。

時裝設計入門必探之地

雖然如此，在深水埗如汝州街、大南街、基隆街一帶，仍聚集了不少售賣布料和成衣輔料的店舖，成為深水埗的特色。時裝設計師馬偉明走在深水埗的路上，邊走邊說：「很多本地設計師喜歡直接從外國訂購布料配飾。不過在深水埗，你可以多了解不同的布料和配飾，親手觸摸，感受物料的觸感和重量等，這對學生和剛入行的設計師來說尤為重要。任何布料，不論好的壞的，都應該用手一摸，感受一下。只有這樣，才能夠比較不同物料的質感。」

時裝設計師除了要懂得利用剪裁技巧設計服裝，還要對

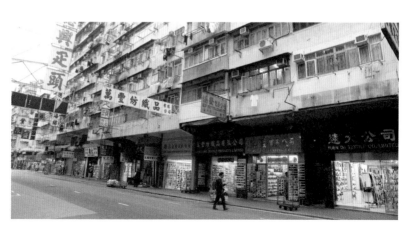

布料、衣物輔料等有深入認識，靈活運用，才能作出最佳配搭，凸顯服裝的獨特處。一件簡單的衣服可能需要很多輔件，例如：裡布、樸布、花邊、拉鏈、鈕扣、織帶、配飾等。要好好掌握每一個細節，時裝設計師才可成功在望。認識和尋找物料，是時裝設計入門的必修課。深水埗林林總總的布料和衣物輔料批發店，就成為了準時裝設計師的流動教室。馬偉明經常提醒年輕設計師必須多看多學，留意身邊事物，才會有所進步。

香港手作天堂

深水埗有趣的地方是店舖的種類，售賣相近貨品的店舖大多集中在附近，自然而然地把深水埗劃分成各個小區域。此舉不但方便顧客，更起了互相宣傳的作用。深水埗有幾條街道，都有自己的別號，如珠仔街、花邊街、鈕扣街等，就如旺角的波鞋街、雀仔街一樣，以售賣的貨品命名，名氣還大得蓋過原來的街道名稱。汝州街有很多售賣各式小珠的店舖，

故有「珠仔街」之稱，亦被視作香港手作天堂。各類形狀、質料、大小、顏色不一的珠子，一桶桶擺放在貨架上，就像自助餐一樣，讓顧客自由挑選，實在令人眼花繚亂。珠子的售價一般以購買的重量計算，顧客用小匙舀起所需的珠子數量，放進膠袋內，便交給店員結賬。除了珠子，汝州街上的店舖還售賣各式珠片、閃石、紗布、羽毛、胸針等。

五十、六十年代，香港曾興起「穿珠仔」、「穿膠花」等家庭式作業，家中的成人通常會從工廠廠房把珠子和膠花領到家中，一家大小合作將之串起，再拿回工廠領工錢，幫補家計。時至今日，仍有不少人做小手作，不過多半不是為了生計，而是以發揮創意、設計個人小飾物為主的個人玩意。所以，不少熱愛手作的朋友，還有經營首飾店的老闆等會到深水埗，購買原料，設計獨特飾物，以自用或售賣。

貨架的陳列心思

走到附近的南昌街，會發現很多售賣花邊、織帶、絲帶的店舖，這就是「花邊街」。店舖以鐵管串起不同的絲帶卷、花邊帶卷等，排成一列列貨架。顧客選好心儀款式，店員會轉動架上的滑輪，剪下顧客所需的絲帶長度，實在非常方便。深水埗的各類輔料店舖，都各自衍生獨特的空間設計，一排排的珠子瓶，一列列的絲帶卷，務求以最少的空間放置最多的貨品，以製造五彩繽紛，琳瑯滿目的購物環境。店主充分運用空間，以最簡單的方式，設計出最便利、最理想的貨品陳列模式。

再轉到基隆街，這裏有不少售賣鈕扣的店舖，因此有「鈕扣街」之稱。配飾、鈕扣等細小繁多，要清楚羅列各種各樣不同款式，實在令人頭痛。然而看看那些店舖大部分都擺放得井然有條，全靠那些從地面延伸至天花的抽屜櫃。抽屜櫃就如中藥的百子櫃，每個小抽屜前，會陳列配件式樣，備有編號和尺碼，方便顧客選擇。只要輕輕拉出小抽屜，客人便能取出該款貨物。

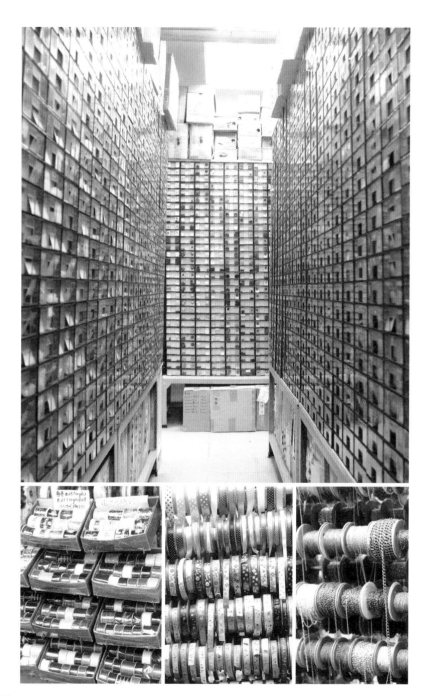

深水埗・時裝界流動教室

布辦天下

在基隆街的中段，架起了一排特色的鐵皮布檔。在這裏售賣的布匹，一般以平價布料為主。雖然大多屬廉價貨品，但質量不一定較低。布檔的貨源多數來自山寨廠或工廠剩餘的布料，貨源並不穩定，數量也不多。一匹匹顏色、質料、花紋各異的布匹，堆放在鐵製的手推車上，手推車的四角直立四枝鐵柱作為支架，防止布匹滾出車外，有時手推車上可放置三、四十匹布。縱然布匹都擺放得甚有條理，但小小的檔口卻無法容納一車又一車的布匹。檔主只好以紅白藍尼龍布架起小帳篷放置布匹，阻擋日曬雨淋。

黃竹街是布辦的集中地。售賣布料的店舖空間有限，一般不會在店內存貨。他們會把相同質料款式，不同顏色的布料，剪成一塊塊小布辦，貼在同一張咭紙上，再在咭紙上打孔，掛在貨鈎上。因此，走進布料店，不會看到一匹匹布料，卻會發現一張張咭紙，貼滿一塊塊布辦，此舉節省空間，又形成有趣的七彩布辦風景。

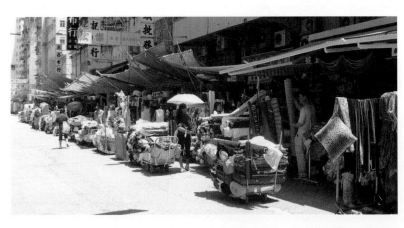

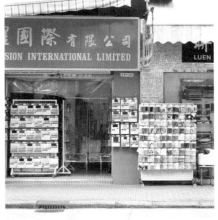

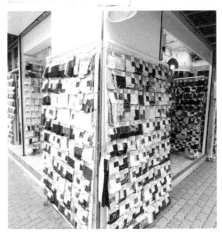

不同的布料店售賣不同的布料，每一間店都有其主色調。例如售賣牛仔布的店，滿是牛仔布辦，呈藍、黑、灰的冷色調；售賣塑膠布料的店剛好相反，充滿熒光、橙紅、黃等鮮艷顏色。

修練武功，建立風格

時裝設計師取了心水的布辦後，可在設計草圖上貼上選用的布辦，方便配襯拼貼。聰明的商戶在布辦咭紙上，標明店舖的名稱、電話、貨品編號、顏色編號、布匹寬度等資訊，只要打一通電話，店員便能為顧客預訂布料，從廠商買貨或於存倉取貨，跟顧客約定取貨。

單單一個深水埗區便有上百間布料及輔料店，馬偉明曾見過一位年輕人，拿着一袋袋布料和輔料，在深水埗東奔西跑，不斷逛店尋找合適的原材料。他提醒有志在時裝設計行業發展的新人，必須不怕吃苦，多外出遊逛，學習分析物料運用和顏色配襯的技巧，多觀察別人的設計，了解它們的好與壞，才能逐步建立自己的設計方向和風格。看來準時裝設計師跳出深水埗這個流動教室後，還有更多的教室在等候他們。

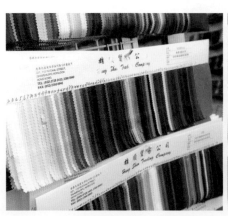

散步資訊

・深水埗各物料店舖

平日普遍在上午九時至六時營業，部分店舖會在星期六上午營業，星期日及公
眾假期多數休息。

玩樂空間藝術

中環 ●────

灣仔 ●────

灣仔太原街 ●────

旺角 ●────

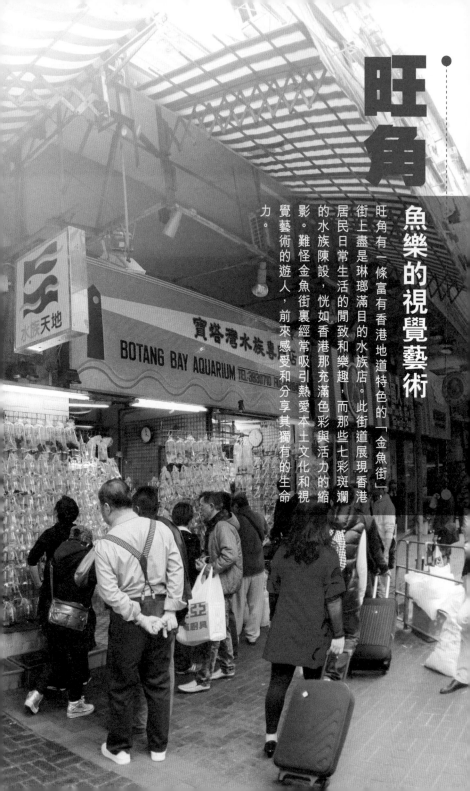

旺角

魚樂的視覺藝術

旺角有一條富有香港地道特色的「金魚街」，此街道展現香港居民日常生活的閒致和樂趣，而那些七彩斑斕的水族陳設，恍如香港那充滿色彩與活力的縮影。難怪金魚街裏經常吸引熱愛本土文化和視覺藝術的遊人，前來感受和分享其獨有的生命力。

水族天地

寶塔灣水族專門
BOTANG BAY AQUARIUM TEL:3931718

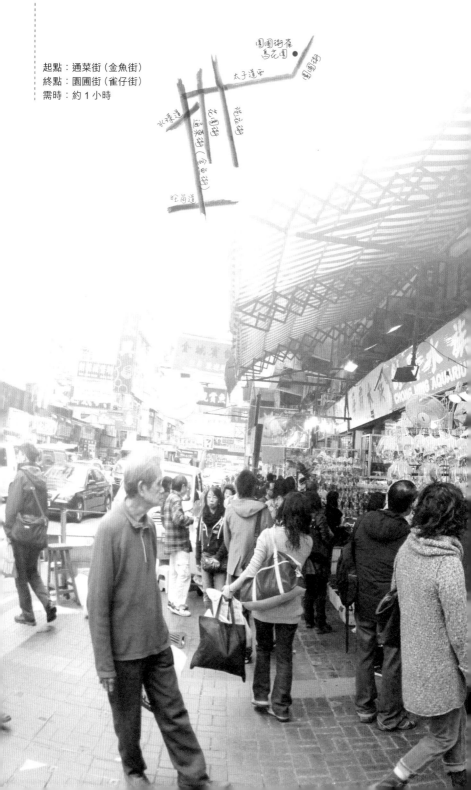

起點：通菜街（金魚街）
終點：園圃街（雀仔街）
需時：約 1 小時

金魚源自中國，屬觀賞魚類的一種。牠們大多披着金光，戴着紅彩，在水裏游曳，令人滿心愜意。中國人喜歡金色顯貴，紅色豐盛，金魚在中國人的眼裏，是高貴富足的代表，因此備受喜愛。陳幼堅喜歡中國文化，更喜歡金魚的游動姿態。金魚的尾巴，搖曳着無數的設計靈光，從金魚的動感、羣魚游動的美態、到水族箱或魚缸的陳設佈局，都充滿百變的組合。旺角的金魚街，對陳幼堅來說，就是發掘創作靈感的寶庫。

陳幼堅
Alan Chan

設計達人簡介

集設計師、品牌顧問及藝術家於一身，過去 42 年的廣告及設計生涯中，帶領公司獲取超過 600 多個本地及國際設計獎項。自 2000 年起，陳幼堅不斷在創作領域上作出新嘗試，從純粹的商業平面設計走向藝術領域。2002 年獲香港特別行政區政府頒授榮譽勳章，表揚他對香港設計界的貢獻。其藝術作品分別入選上海雙年展 (中國上海，2002 及 2006) 及香港當代藝術雙年獎 (中國香港，2010)。陳氏亦開設 27 畫廊，推廣由平面設計啟發的創意與美學，促進藝術融入大眾的日常生活中。

從路邊攤到金魚街

　　金魚街是通菜街其中一段，北至水渠道，南至旺角道。據說，香港最早出現的金魚街本來在聯運街舊旺角火車站一帶。每天清晨，一班販賣金魚的小販，聚集在路旁的樹下擺賣，批發出售經火車從新界運送到來的熱帶魚、紅蟲、沙蟲等。由於攤檔每逢清晨便開始營業，還不到中午便收拾打烊，因此，這種「一閃即逝」的金魚墟市，被稱為「天光墟」。後來因政府賣地、治安及城市規劃等因素，售賣金魚的生意承受不少壓力。那些本來擺地攤的小販，便遷入通菜街的舖位，逐漸形成現在的金魚街。

　　現時金魚街有近五十間水族店，售賣各種各樣的飼養魚和水族用品。錦鯉、熱帶魚、海水魚、金魚……從海水到淡水養殖的魚類和珊瑚等都齊備。近年，金魚街亦加入了不少寵物店，更有時下流行的新寵物如龍貓鼠、爬蟲類如變色龍、蠍子等，還有售賣寵物飼料和寵物用品的店舖。金魚街上經常有寵物主人、飼養魚愛好者，或純粹湊熱鬧的人羣聚集於此，令這條特色街道經常人頭湧湧。

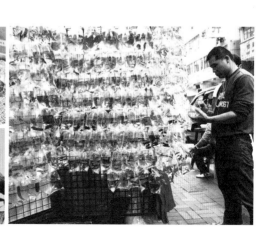

金魚街裝置藝術館

「我是講創意、做設計的人，金魚的外表色彩繽紛，而且動態很美，靈活、充滿活力，很值得細看。」陳幼堅建議我們不應只微觀某條金魚游動之美，應從宏觀角度，欣賞水族。每一家水族店均有自己的配搭 (mix and match) 方式，他們會配搭不同顏色、不同種類的魚放到經設計的魚缸造景內，配以不同的水族擺設，製造一個個小場景。那些造景或如一個綠色森林、草地、石洞、珊瑚羣等，極富趣味。一個魚缸就如一個天地，每一個天地都是店主的精心傑作，獨一無二。陳幼堅指出：「魚缸一個又一個整齊地陳列着，就如一個又一個的裝置藝術品。無數的顏色，無盡的組合，就像一件件藝術品放在我的面前。」

即使有兩個相同的魚缸放置一樣的擺設，魚的動態、游曳的節奏都不一致。「魚缸從來不是一個固體，會隨着氣候變化，魚的種類和小擺設而轉變不同的氣氛。每次到來，都會看到不一樣的東西。」這種不斷更生、不斷變化的感覺，令陳幼堅覺得金魚街為設計和視覺藝術帶來了無限的創意靈感。

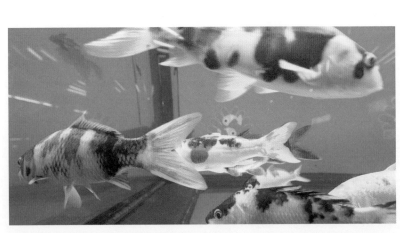

金魚街的水族店售賣與陳列魚兒的方式很有原創性。店主將魚兒放入一個個透明膠袋裏，注入足夠的水和氧氣，紮起袋口便可售賣。一個個脹鼓鼓的「小魚塘」整齊地垂掛着販賣，造成一個個小型膠袋魚缸。遠看就如很多氣泡，氣泡內有魚兒游動，感覺超現實。透明膠袋上面以箱頭筆寫着魚的品種和價錢，就像藝術家順筆一揮、即興的塗鴉，可堪玩味。每一家水族店，彷彿都是一個另類的藝術空間，讓創意無限發揮。

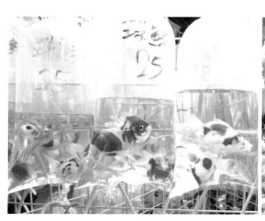
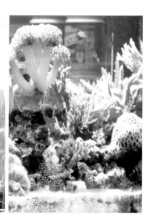

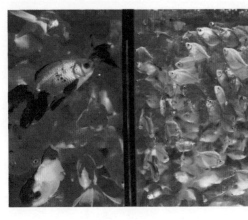

兒時的金魚地攤

香港有很多不同的地方，陳幼堅都十分喜歡，金魚街是其中之一。他認為這條街道的顏色和氣氛，擁有無窮的生命力，他隨意高舉相機一拍，斑斕的色彩，有趣的佈局，奇異交錯的水世界，都被捕捉於鏡頭之下。看着照片，會發現這個地方充滿豐富的視覺元素，怪不得令人流連忘返。

香港麻雀雖小，五臟俱全，各式各樣的「主題街道」，就是人、生活與城市三者關係環扣的印證。香港的街道藏着人們的快樂回憶，更啟迪人們多留意和感受自己身處的環境，欣賞生活，欣賞文化。陳幼堅認為：「如果能透過這些特色街道，展示香港的文化、產品和生活狀態，絕對是值得鼓勵的。」

陳幼堅憶述兒時對金魚的回憶：「童年時代，我家飼養金魚。從前在灣仔天樂里、灣仔道、摩利臣山道交界，有一棵大榕樹，那時候，很多販賣金魚的小販圍着大榕樹擺地攤售賣。兒時我經常流連這一帶的地攤看金魚，金魚的確給予我不少快樂的童年回憶。」他所描述的，跟從前旺角「天光墟」

的情形雷同，所不同的是，在旺角這個鬧市之中，這些金魚攤以另一種經營方式保存下來，成為香港街道文化的一隅。

「現在經過金魚街，當看見大人拖着小孩看金魚，都會令我回憶起童年時的片段。」

陳幼堅還喜歡果欄、雀仔街等街道。除了因為這些街道都充滿香港特色外，它們背後蘊含的文化意義和生活態度才是最值得欣賞的原因：「無論養金魚還是養雀仔，都是一種生活情趣。我的女兒和祖母，就因為養了金魚，而多了溝通。人和人之間的微妙關係，總是透過這些生活情趣帶出來。多點讓普羅大眾接觸和了解，可以成為 Happy Life 的一部分。」

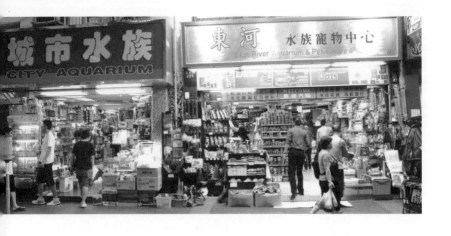

金魚街文化品牌

　　但是近年金魚街的租金不斷攀升。金魚街的水族店數目亦因此銳減。「香港有很多特色街道，正處於自生自滅的狀態，十分可惜。租金是否能降低，管理是否能協調，其實也影響了整條街的面貌。政府應該負責從中協調，可從文化和商業角度多作支援，現時卻未見政府有比較周詳的計劃。」陳幼堅舉例，金魚街兩旁經常泊滿車輛，擋住了這條特色街道的風景，他建議：「能否在周末及假日，將金魚街劃

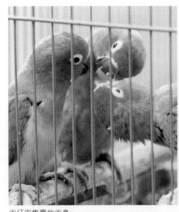

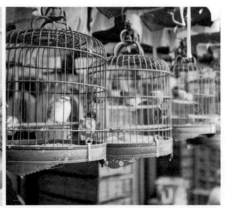

雀仔街售賣的雀鳥

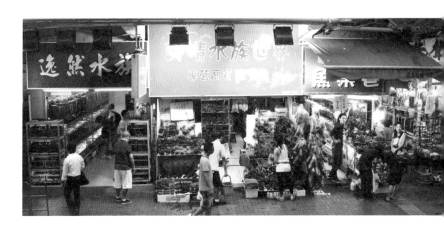

為行人專用區？然後在街道上搭起帳棚，舉行嘉年華式的活動，如水族比賽，讓一家大小參與？最近時興 Art Jam，是否能搞搞新意，讓小朋友畫畫金魚？生活情趣和地道文化，其實需要有人去提出、去鼓吹的。」如果能將金魚街當作一個文化品牌去經營，以「民間水族館」的概念推廣，多開拓空間，多融入生活，店舖生意更好，更能吸引更多遊客。

散步資訊

· 金魚街

　商店營業時間：約上午 7 時至下午 8 時

· 園圃街雀鳥花園

　開放時間：上午 7 時至下午 8 時

灣仔

太原街玩具置貨學

當「喜帖街」被清拆,連具包浩斯建築風格的舊灣仔街市都被迫換上新貌,受重建計劃洗禮。那麼,自一九九〇年起便有玩具店開始紮根的太原街,還能生存嗎?「玩具街」的美譽至今仍然可以不損嗎?

起點：太原街
終點：灣仔道
需時：約 45 分鐘

茂蘿街

交加街
(玩具街)

舊灣仔街市

灣仔道

皇后大道東

李永銓
Tommy Li

「做設計的人特別多嗜好，我幾乎甚麼都喜歡，除了看書、聽音樂，更少不了研究玩具。」難怪 Tommy 來到灣仔，走進俗稱玩具街的太原街後，便有如開籠雀般説個不停，還從各式玩具中看出設計行業及文物保育的經脈。

數十年來，太原街都是玩具批發的集中地，全盛期超過十間玩具店，自九十年代已吸引玩具發燒友前來尋寶。然而面對推土機壓境，加上舖租飆升，現時玩具店只剩三、四間地舖。Tommy 説：「旺角有『波鞋街』、中環有『古董街』，香港人喜歡以貨品分類的主題街。雖然現時玩具街只剩

設計達人簡介

平面設計師、品牌顧問。1983 年畢業於香港理工大學設計系，1990 年成立公司 Tommy Li & Associates，曾奪 New York Art Director Club 年獎。其品牌客戶包括 one2free、滿記甜品、少女內衣 bla bla bra、港龍航空等。除了品牌形象設計，他亦醉心於海報設計及藝術創作，在 2010 年 12 月曾舉辦個人展覽《對話視覺——李永銓與設計二十年展》。

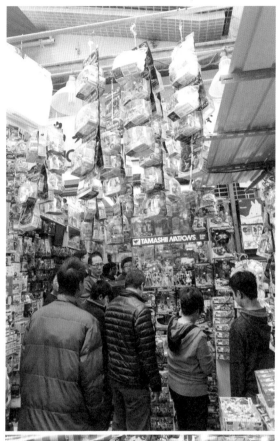

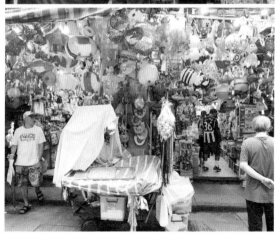

數間玩具店，但在全亞洲，甚至美國仍很出名，愛玩具的、想買廉價貨的，一定會來玩具街。」

放置玩具按年齡

走入玩具店，模型、人形玩偶、扭蛋等琳瑯滿目，玩具紙盒可謂鋪天蓋地，不過卻亂中有序，Tommy指出：「所有玩具店門口的貨品，顧客對象都是年齡羣較小的。走進店內，年齡羣就愈來愈大，走到店舖最內部，才是collection（系列玩具）或最貴的玩具。這是久而久之形成的置貨模式，像日本的百貨公司，女裝、童裝和男裝，永遠由低至高層排列，可能與商品對象的社會地位有關。」

逐間店舖細看，發覺麻雀雖小，五臟俱全，相比同有玩具街之稱的深水埗福榮街，貨色亦更佳。「你會看到很多內地人、日本人，甚至美國人都來買玩具。有些店會賣翻版貨，但貨品跟深水埗的不同，那邊的貨總有瑕疵。我試過在深水埗以超低價買一個Mr. Bean公仔，後來才發現它欠了外套！」

走進賣美國玩具的店內，看見星球大戰的人形玩偶，發覺正版貨也很便宜，Tommy解釋：「因為店主會買一手數量較大的貨，然後重新分類，再包裝出售。若是在連鎖店，標價大概高六倍了。」

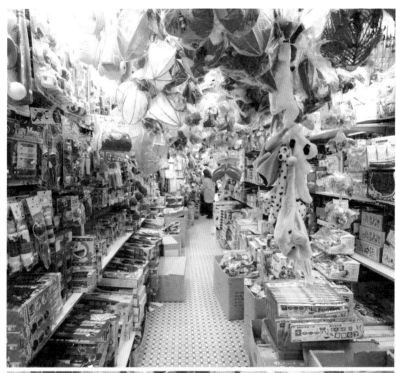

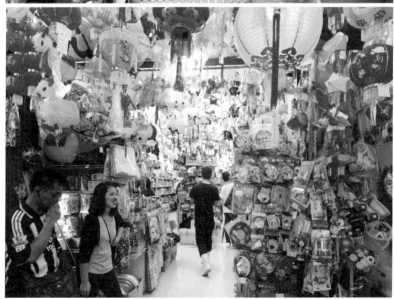

灣仔・太原街玩具置貨學

見證香港創意工業

另一間放滿鐵皮玩具的店內，更找到數十年前出產的貨色。最古舊的要算是「母雞生蛋」的玩具。Tommy 笑言：「這些真是回憶來的！香港的商貿已有五十多年歷史了。曾經，全世界百分之八十的玩具都由中國製造，經香港落單和出口的。現時外國品牌固然可直接找中國廠家，或去找成本更低

的地方生產，例如越南。」

一件玩具背後，看到的不止商業貿易，還有創意工業。

「這裏的玩具，尤其日本和美國的主題公仔，在外國賣二百多元，其實成本只是數元至十數元。」當中的差價是利潤，養活一條創意生產線的人才。他以生產人形玩偶為例解說：「先要設計公仔，用搪膠做首辦，修改細節後，定案再做模具作大量生產，着色再加包裝，以至賣廣告推出市場，全都與設計有關，是創意工業。」

樓上舖興起的啟示

太原街的玩具店以小本經營，當然沒能力賣廣告，隨着店舖租金飆升，不少玩具店已搬到樓上，作為樓上舖。「幸好樓上賣玩具的都有熟客捧場，靠他們傳達口碑。唯獨是外國人到來，便可能錯過樓上舖了。」沿途 Tommy 也慨嘆：「其實任何城市都會這樣，像日本八十年代，都因為地舖租金太

貴，而出現全幢都是茶店、咖啡店的大廈。現在香港舖租飇升，中小企、家庭式小店面臨生死存亡的壓力，只有大集團或外國品牌才租得起。將來遊客來到，連一間茶餐廳都沒有，多沒趣。」

走在太原街上，很容易想起附近俗稱「喜帖街」的利東街。

昔日利東街是印刷品門市的集中地，卻早因政府市區重建計劃而清拆。Tommy 説：「回想戰前，香港有很多特色街道，如『茶葉街』、『海味街』等。你看喜帖街連印喜帖、印卡片，都可以形成自己的社區，多有趣。現在波鞋街都開始守不住了，要重新規劃了。不過社會改變是無可避免的，最重要是我們要清醒，知道問題所在，心中有數。」

身為品牌設計師，他希望以設計和包裝拯救「本地薑」，提升香港老品牌的價值。至今仍屹立鬧市的英記茶莊、滿記甜品、老趙越南餐廳等，都是 Tommy 成功之作。「我覺得以新的策略、新的市場定位，可以令本地的舊式品牌健康地生存下去。這是我的心願，也算是一種回饋吧。」

地段昂貴，小舖難以生存，都變作豪宅或商廈　　利東街只留下一個貼在裝修板上的街道牌

憑弔舊灣仔街市

離開太原街，轉街過巷，來到皇后大道東與灣仔道交界的地盤，看看舊灣仔街市的遺址。舊灣仔街市始建於一九三○年代，極富德國包浩斯建築風格，是灣仔區二十九幢獲保留的歷史建築物之一。它現正進行保育重建，發展商將在頂部加建十五萬平方呎的住宅大廈。雖然街市的流線形外牆、弧形簷篷等特色都會保留下來，但Tommy深感無奈慨嘆道：「包浩斯建築講究線條和比例，怎能在其之上蓋樓？這是香港典型的『保育』例子，好像講活化，就變成地產商替它活化，胡亂加建。保存古蹟應該是百分之百地保存，不能妥協的，不能以活化為名，改變它的形象或用途。」

若了解何謂包浩斯，大概便明白Tommy之痛。包浩斯學院是十九世紀二十年代於德國成立的，是世界史上首間工業設計學院，由當時一批最

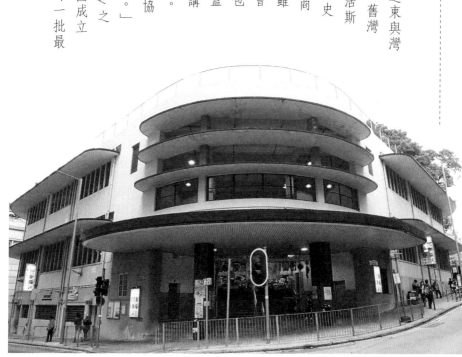

具影響力的藝術家建校。Tommy 說：「當時的藝術家認為要以設計提升生活質素，首要手段是簡化。一間屋、一張凳，不需像文藝復興時那樣設計得很浮誇。運用簡單的線條、比例，造出舒適的空間，人的生存能力便會強。」現時德國史特加藝術學院（Stuttgart State Academy of Art and Design）附近，仍保留了大片原始的包浩斯建築羣，全由當年學院的老師設計，以簡化風格宣揚新生活。

「至今那學院附近的每間屋仍有人居住，建築物受古蹟條例保護。門外還寫了建築師的名字，我見到覺得很感動！最有趣的是，它令我想起小時候去九龍塘的感覺，那時家人帶我去的露天茶座，也是那個樣子的。」昔日九龍塘的別墅羣，正是包浩斯時代的產物，可惜經新的地產項目洗禮，包浩斯色彩早已消失。「現在連舊灣仔街市這個包浩斯設計地標都沒有了！大家只能在此憑弔一下吧。」

舊灣仔街市室內（相片由聖雅各福群會提供）

散步資訊

・太原街

建議遊覽時間：下午 4 時至下午 7 時

此時段人流旺，既可看玩具，也可細察人情小事。

灣仔

創意小店林立

灣仔區見證了香港近代百年歷史，匯聚新舊文化，而且古蹟處處，近年又不乏富國際特色、追求品味的傢具雜貨小店落戶，中西共融。於灣仔的大街小巷散步，發掘建築與工藝等創意，體會設計與生活的緊密關連。

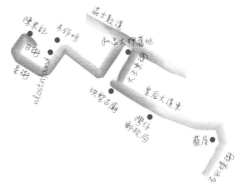

起點：日街
終點：石水渠街
需時：約 1 小時 30 分

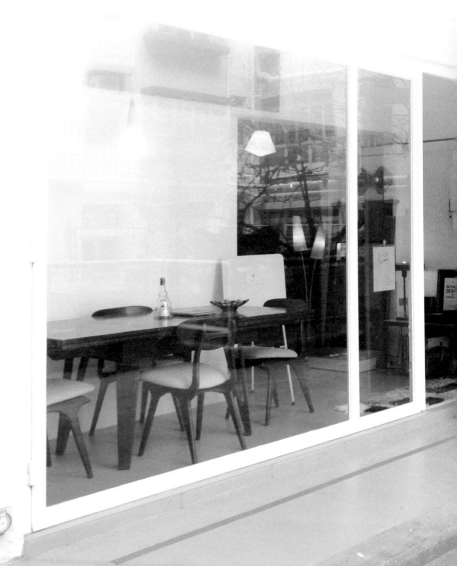

靳埭強
Kan Tai Keung

設計達人簡介

國際知名平面設計師及藝術家。自 1967 年從事設計工作，其作品包括中國銀行、榮華餅家、新巴、重慶城市形象等設計。曾獲無數殊榮，包括 2010 年獲香港特區頒予銀紫荊星章勳銜。現為國際平面設計聯盟 AGI 會員及中國分會主席、香港康樂及文化事務署藝術顧問及香港藝術館榮譽顧問。並曾為汕頭大學長江藝術與設計學院院長。

金鐘港鐵站總是人頭湧湧，好不慨悶。隨着人稱「靳叔」的設計大師靳埭強經太古廣場三期的隧道離開車站，走到灣仔日、月、星街一帶，卻豁然開朗。靳叔説：「此段路像通過現代化的時光秘道，走向懷舊社區。香港值得逛的地方很多，尤其灣仔是老區，能看到文化匯聚，中西古今，甚麼都有。」

自從中環的商業區東移，時尚和特色小店紛紛在此扎根，街頭巷尾還有茶餐廳等平民店舖，小社區早自成一格。

懷舊家品店的情味

來到日街，先看見懷舊傢具店「陳米記」。顧名思義，此店是本地設計師陳米記開設的。推門進去，盡是各式老家品：二十年代的收音機、六十年代的吊燈和黑膠唱片，以至七十、八十年代的沙發等，應有盡有。《花樣年華》、《阿飛正傳》等王家衛電影中，部分道具都出自此店，客人總能在店內找到新奇的貨品，其實趣味豈止於此。「單看燈飾，已能看到跨越半個世紀各個年代的設計式樣，包括新藝術、裝飾藝術、包浩斯風格等等。單看以塑膠物料製造的燈具，已經可作專題研究。」舊事物總附送回憶，看到懷舊玻璃杯，靳叔笑言：「以前我喜歡去中環永吉街那些茶餐廳歎茶，用的就是這種杯，實在是有感情的！」

離開陳米記，拐個彎走進教圍小巷，來到另一間舊貨小店「nlostnfound」。愛旅行的店主，廿年前已到處搜羅古舊的生活雜貨。店內除找到地球儀、香水瓶、打火機等，還有戰後航空公司一哥「泛美」出產的經典旅行袋，印着其英文商標

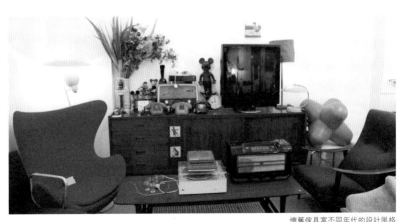

懷舊傢具富不同年代的設計風格

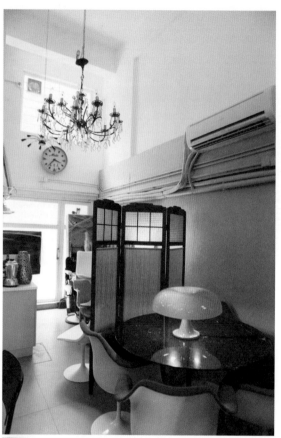

「PAN AM」。靳叔說：「看商標字體的設計，就知道這是泛美那個年代出產的袋了，所以說，我們身邊盡是不同的設計文化。」

新派明式傢具

由星街拾級而下，瞥見牆上有一個殘舊的廣告，顏料已稍稍剝落，靳叔順手拈來再舉例：「你看，這是手繪廣告，幾得意！殘缺的事物都有美感，我倒喜歡。」轉眼走在皇后大道東，來到實木傢具的專賣店「木作坊」。相比陳米記的懷舊，這裏另有一番古典味。「皇后大道東近金鐘一段，有很多傢具店，成行成市，風格不同，但傳統風格的較多。木作坊可說是出類拔萃的一家，是香港設計的品牌。它的創業，與近年已北上故宮做文化研究的設計師趙廣超有關。」

趙廣超早於理工學院任教的年代，已熱衷鑽研明式傢具。

「明式」意指中國明代的產物，當時是我國傢具史的黃金期。明式傢具風格簡潔，講究線條美，在趙廣超帶領下，他的學生和工匠設計了新派明式傢具，木作坊亦因而開業。傢具主要以黑檀木、紅檀木和花梨木製成，各式茶几、層架、桌椅等，既穩固又不失時代感。靳叔解釋：「他們並非按照傳統傢具的樣式仿製，而是運用傳統的特點和優點，重新設計，化為適合現代人使用的傢具。」

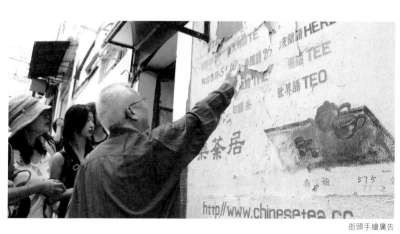

街頭手繪廣告

細看一張方形的紅檀木餐桌，桌面清晰呈現山水紋理，感覺猶如國畫般幽雅。餐桌四角不需用上一口釘，表面只看到實木組合的簡單線條，其實內有乾坤。原來是以複雜的傳統入榫技術，令木組件互相牢固扣合，而且還要考慮冷縮熱漲所需的空間，令傢具不易破損。難怪靳叔大讚木作坊的設計：「對木材的選用與工藝的追求都一絲不苟，實在用心。」

舊樓新貌

參觀木作坊後，朝莊士敦道走，途經船街十八號一幢三層高的小屋，靳叔駐足並細説：「香港戰前有很多這類舊樓，你看門口那鐵欄柵的花紋，有裝飾藝術的幾何風格。正門仍然是往兩邊拉的木趟門，現在已經很少見了。」原來那是一九三〇年晚期的建築，業主家族經營與建築相關行業，如今小屋成為活化歷史建築，內設懷舊餐廳，正門之上仍鑲嵌着「合源建築公司」六個大字。看着二樓及三樓那獨特的狹長露台，靳叔

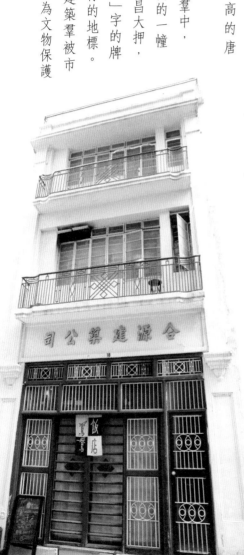
合源建築公司舊唐樓

說：「發展商沒有拆掉這幢建築，保留一點香港文化，真是好事。」

來到莊士敦道，一列四幢高、陽台相連的唐樓非常搶眼，原為一八八八年建成的當舖「和昌大押」建築羣。「此建築物以洋房的結構為基礎設計，十九世紀在中國南方市鎮中很常見，由於多為華人的居所，故稱為唐樓。」靳叔回想：「少年時我在廣州上學，十五歲來港與父母團聚。當時省港兩地，馬路兩旁的樓房都有『騎樓』（即露台），是三、四層高的唐樓。」

整個建築羣中，最近大王東街的一幢就是當年的和昌大押，外牆掛有「押」字的牌匾，可謂灣仔的地標。二○○二年建築羣被市建局購入，作為文物保護

項目，翻新改建為現時的餐廳及家品店。「以前當舖的櫃台很高的！可惜現在只保留了建築外貌，當舖內的裝潢都消失了，其實我覺得舖面與櫃位都應該保留。」靳叔還說道五、六十年代，每幢唐樓大多左右兩邊各有一根柱子，連接陽台天花。「每根柱上都以書法字體寫上店號，整條街道上的店舖都是如此，整齊中有變化，就像一道連綿不斷的書法藝廊。現在這裏的柱子都是新建造的，沒有從前的文字式樣了。」

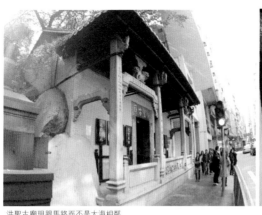
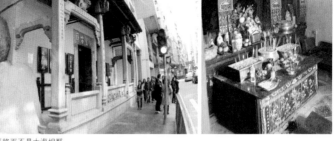

洪聖古廟現跟馬路而不是大海相鄰

古廟隱沒樓宇中

穿過大王東街，重回皇后大道東遊洪聖古廟，靳叔說：

「灣仔當初的海岸線，本來就在皇后大道東和灣仔道一帶。洪聖廟就在海濱，依山面海而建。」灣仔的洪聖廟約建於一九四七年，讓漁民供奉海神，後來該區域不斷填海，廟宇早與海港隔絕，卻保存了此古廟。靳叔分析：「廟前的石欄杆與行人路分隔，石台階前建中門，左右兩側結構對稱，進內就是神殿，沒有側廊，沒有天井，每一寸都是實用的空間，整體以中軸線作佈局和審美規劃，位置雖小，設施完備。」說到廟宇的裝飾工藝，他如數家珍：「瓦脊上的石灣陶瓷、樑柱上的木雕石刻、青磚牆簷下的灰塑浮雕和壁畫，還有壇桌上的刺繡及香案工藝……可細心欣賞的實在不少。」

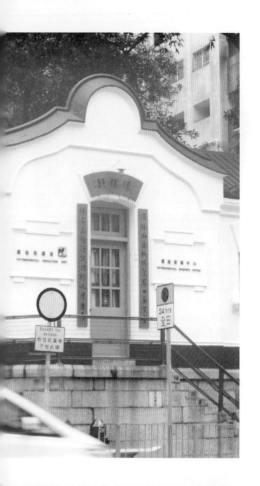

英式小郵局

　　離開洪聖古廟往東走，便來到灣仔郵局舊址，郵局早已搬離，現由環境保護署用作環境資源中心。此建築物建於一九一二至一九一三年間，一九一五年正式使用，至今具百多年歷史。此英式小樓房設計很雅緻，室內那些遺留下來的小郵箱仍然非常吸引。

23020	23021	23022	23023	23024
23034	23035	23036	23037	23038
23048	23049	23050	23051	23052
23062	23063	23064	23065	23066

俗艷的藍屋

靳叔從一磚一瓦也能發掘當中的文藝點滴。其實只要細心發掘，會發現有趣味的文化設計特色都在眼前。慶幸我們有民間博物館「香港故事館」，以展覽、工作坊等活動，推廣灣仔區的文化特色。香港故事館位於石水渠街，活化建築物藍屋下的地舖，館址本身已值得到訪細賞。

看着部分塗上藍漆的外牆，因而得名的藍屋，靳叔解釋道：「藍屋前身是醫院，後來才發展成民居，屬戰前的唐樓，樓下有武館、跌打舖等。

藍屋沒有洗手間，從前居民要『倒夜香』，是很傳統的生活模式。」細看藍屋，懸臂式的露台具戰前建築特色，外牆卻於九十年代，被政府物料庫以僅餘的藍漆髹成一片藍色，感覺奇趣又觸目。「站在藍屋前，視覺觀感很奇異。民居塗上俗艷的藍漆，這不是中國平民百姓接受的色彩。」近年愈來愈多市民到訪藍屋，這天看到不少年輕人，在跌打舖的特色牌坊前拍照留念，更想起靳叔說：「我深信設計源於生活，創意滋養常在你我身旁。」

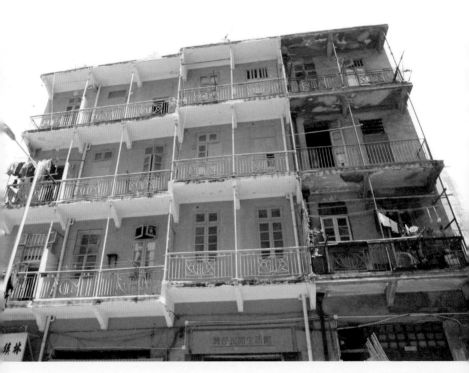

散步資訊

・陳米記

營業時間：每天上午 11 時至下午 7 時，公眾假期休息
地　　址：灣仔日街 4 號
電　　話：2549 8800

・nlostnfound

營業時間：星期一至六—下午 1 時至 8 時
　　　　　星期日及公眾假期—下午 2 時至 6 時
地　　址：灣仔聖佛蘭士街進教圍 3 號
電　　話：2574 1328

・木作坊家品有限公司

營業時間：每天上午 10 時至下午 8 時
地　　址：皇后大道東 43-49 號東美中心地下
電　　話：2866 6733

・The Pawn 英國菜餐廳（和昌大押舊址）

營業時間：星期一至日—上午 11 時至下午 3 時
　　　　　　　　—下午 6 時至凌晨 12 時
地　　址：灣仔莊士敦道 62 號 2-3 樓
電　　話：2866 3444

・洪聖古廟

開放時間：每天上午 8 時 30 分至下午 6 時
地　　址：香港灣仔皇后大道東 129 至 131 號
電　　話：2527 0804

・香港故事館

開放時間：上午 11 時至下午 6 時 (逢星期三及公眾假期休館)
地　　址：灣仔石水渠街 74 號地舖
電　　話：2117 5850
* 藍屋被列為香港一級歷史建築，仍有市民居住，不作公開參觀，只有香港故事館能讓公眾參觀

中環

舊建築與藝術結合

宏觀中環區，它既是商業金融地段，政治的中心點，亦有歷史建築地標，而蘭桂坊卻是玩樂消遣之地，彷彿有多重身分。日與夜，風貌不一，同樣大異其趣。儘管時代變遷，中環的舊事舊物仍值得細味，甚至能蘊釀創作意念，帶來設計新衝擊。

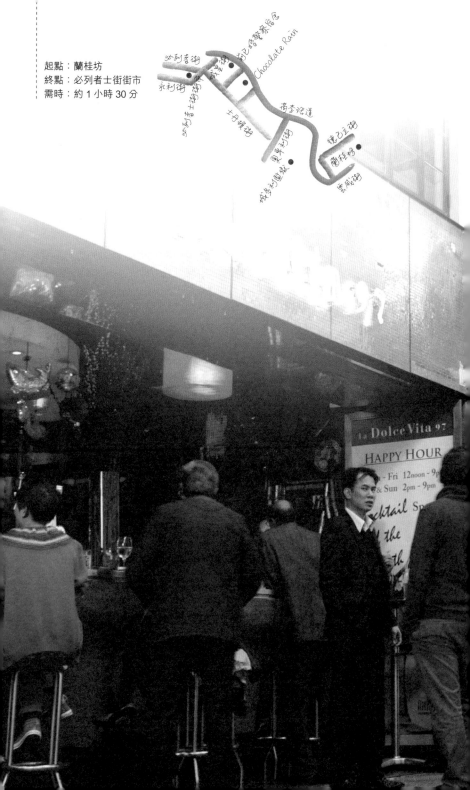

起點：蘭桂坊
終點：必列者士街街市
需時：約 1 小時 30 分

麥雅端
Prudence Mak

設計達人簡介

倫敦中央聖馬丁藝術與設計學院設計碩士畢業。創辦手作品牌 Chocolate Rain，以環保、重用為設計概念，推出拼布公仔及飾品。曾參與世界各地大小展覽，2005 年於法國展覽始被認識，同年獲香港青年設計才俊大獎。品牌產品見於香港、東京、倫敦、紐約、巴黎及西班牙等地。

中環這個商業心臟地帶，向來是外國旅客必到景點。區內國際名店林立，還有國際金融中心商場、置地廣場等地標，是高級消費品購物天堂。然而閒逛中環的特色消遣區和橫街小巷，卻比消費活動更有趣。正如手作品牌 Chocolate Rain 的創作人 Prudence 說：「現在很多人習慣逛大商場，只會行舖租最貴那幾條街。其實在中環不同的街道走走，會有很多有趣的發現。」

蘭桂坊的日與夜

譬如旅客的熱門蒲點蘭桂坊，酒吧和餐館雲集，凝聚熱鬧的歡慶氣氛。Prudence便曾以「法式享樂主義」為題，創作一系列藝術設計，於各大酒吧和餐館內展出。蘭桂坊有「蘭桂騰芳」的意思，泛指德己立街、威靈頓街、雲咸街、和安里、仁壽里及榮華里構成的區域。入夜後這裏成為時尚一族、中產階段及外籍人士的聚腳地。有「蘭桂坊之父」之稱的猶太裔商人盛智文，於八十年代有感香港欠奉社交場所，外國人無處消遣，所以開始購入蘭桂坊的物業，將整幢大廈翻新成西餐廳，令此區漸漸熱鬧起來。如今不少餐廳採用開放式設計，讓客人置身街頭玩樂消遣，飲酒吃飯，甚有外國情調，吸引很多本地市民和遊客前來「朝聖」。

大白天走上德己立街的斜坡上，沒有夜色喧鬧，卻令人想起老日子。昔日德己立街稱德忌笠街，名字源自香港殖民地時代第一任副總督德忌笠。三十年代時這裏擺滿鮮花檔，十字架形狀的喪禮花環隨處可見，路上盡是泥濘，故與威靈

頓街交界有「擺花街」之稱。現在擺花街已變成威靈頓街通往荷李活道的街道了。其後德己立街與士丹利街交界，又匯集了很多高級服裝店。洋服大王張活海，也就是歌星張國榮的父親，亦在此開店。當年他的店名「張活海」的招牌高高掛，連荷李活巨星來港都會光顧。如今站在蘭桂坊，抬頭盡是酒吧、餐廳的招牌；而運輸署也把擺花街附近以紅地磚鋪成，希望帶給人悠閒的感覺。

市井到高尚的電梯風景

離開蘭桂坊，踏上中環至半山的自動扶手電梯，欣賞獨特的電梯風景。Prudence 笑言：「我喜歡帶外國朋友乘這道電梯，沿途四處看看。」這個電梯系統由多達二十一條自動梯組成，連接中環德輔道中至干德道之間多條街道。每日人流量逾八萬，獲《健力士世界紀錄大全》列為全球最長的戶外有蓋自動扶梯。乘電梯登上山坡，起點兩旁可見平民居所，中段盡是蘇豪區的特色餐廳，終點到達半山的高尚住宅區，全

流動電梯風景

程可飽覽有趣的城市風貌。

在蘇豪區步出電梯，朝奧卑利街走，遠遠已看見設計簡潔莊嚴的前中區警署。它與毗鄰的域多利監獄及前中央裁判司署，均保留了維多利亞、愛德華式的殖民地建築風格，成為法定古蹟「中區警署建築羣」。

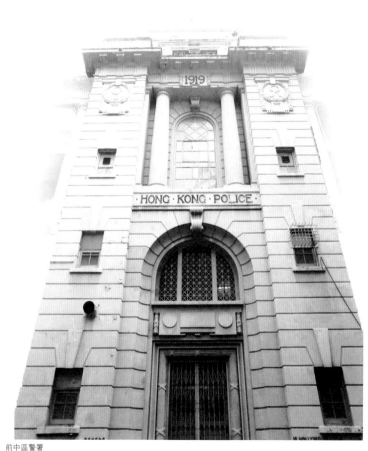

1919

HONG · KONG · POLICE

前中區警署

中環・舊建築與藝術結合

監獄內的藝術展覽

看着一八四一年落成的域多利監獄，它見證了香港開埠初期的社會情景。原來對 Prudence 來說，此地更有特別的回憶。她的父親曾當監獄翻譯員，所以她自小便出入監獄。恰巧二○一○年她參與的《deTour2010 設計・文化・藝術》展覽，正正在域多利監獄舉行，她笑言：「當時有幾個展覽區本來是審判、盤問囚犯的房間。那裏沒水、沒電、沒冷氣，而且漆黑一片，當我們搬運作品進去那些房間，做藝術裝置時，其實有點害怕！我的展覽位置，是監獄裏供小朋友玩樂的地方，據說是為囚犯的子女而設的，牆上還有米奇老鼠和唐老鴨公仔圖案，感覺特別『邪惡』，卻產生一個詭異的空間。」難怪她續說：「我很喜歡這座監獄！新設計加上舊環境，可以帶來衝擊。」

來到附近的卑利街，逛逛 Prudence 的手作品牌旗艦店，更了解舊物，甚至廢物與新設計的微妙關係。Prudence 的創作主要以別人視為廢物的碎布等材料，縫製手作公仔和飾品。「我儲起一籃籃碎布，像這一籃西裝料，是西裝師傅

用剩的。他們有很多布辦，每次我都叫他們留給我，收集回來，再分類使用。製作 handmade 產品，真是『粒粒皆辛苦』。」店內盡是她的招牌娃娃 Fatina，以布藝拼湊出娃娃甜睡樣子。細看店門的裝潢，全是舊玩具、木箱堆砌的繽紛裝飾。「這些東西是逐件儲回來的！其實垃圾只要善加利用，都可以變得很有趣。」

旗艦店也是 Prudence 縫製公仔的工作室，她笑言：「整間店用回收物料砌成，每塊木板都由自己親手釘上，希望別人看到，能啟發他們開始動手，創造自己的王國吧！」

手寫的街號

活化前的舊建築探尋

離開店鋪後，拐個彎沿士丹頓街走，來到城皇街交界，看見荷李活道前已婚警察宿舍，Prudence 慨嘆：「現今資訊如此發達，有甚麼資料會找不到？但身邊的古物古蹟，如剛才經過的域多利監獄，這間警察宿舍，背後都有歷史，大家可能不曾留意，也不會主動去了解。」

香港開埠初期，警察宿舍原址是座城隍廟，後來改建為皇仁書院的前身中央書院。一九四八年校舍清拆後，改建為警察宿舍。如今宿舍已停用並被列為活化項目，將發展為當代藝術中心。看見兩座一高一低的宿舍大樓，發覺樓宇設計線條簡約分明，着重採光和通風，非常實用，反映了現代主義的建築風格。仔細留意護土牆、台階、樓梯、花崗岩石柱和基座等都別具特色。Prudence 曾參與的創意展覽《deTour》，二〇一一年度展覽亦在此處舉辦，以環保為題，提倡綠色生活。既能欣賞各式藝術裝置和設計展覽，又可遊覽古蹟，的確一舉兩得。

走到必列者士街街市，它的前身是美國公理會佈道所（現

稱中華基督教會公理堂）舊址，一八八三年孫中山先生曾在此佈道所居住和領洗。

一九五三年改建的街市樓高兩層，與警察宿舍一樣設計簡潔。站在街市正門，發覺入口設於整幢建築物的左面，向內凹入，佈局並不對稱。摸摸白漆外牆仍相當平滑，只設多扇長形窗戶，完全沒有多餘裝飾，是源自德國的包浩斯建築風格。街市現已列入重建項目。

比起毗鄰因電影《歲月神偷》成名的保育區永利街，必列者士街街市並沒有成為攝影聖地，然而 Prudence 說得對：「簡單如一草、一木、一柱，你都可以感受到它們的質感。這些感受，單靠上網是得不到的。多上街走走，留意身邊事物，自然會有得意的發現。當你行得大汗淋漓，會更珍惜遇到的東西和景物！」

●--

散步資訊

- **蘭桂坊**

 酒吧和餐廳的營業時間多由黃昏至凌晨

 如何前往：港鐵中環站 D2 出口，沿戲院里和德己立街往蘭桂坊方向，步行約5 分鐘

- **域多利監獄**（列為法定古蹟，並於活化階段）

 地址：奧卑利街 16 號

 網址：www.centralpolicestation.org.hk

- **Chocolate Rain**

 地址：卑利街 67 號 A 地下

 電話：2975 8318

- **荷里活道警察宿舍**（將改造為標誌性的創意中心，原創坊 PMQ）

 地址：中環鴨巴甸街 35 號

 網址：www.pmq.org.hk

- **必列者士街街市**

 地址：必列者士街 2 號

時代變遷體驗

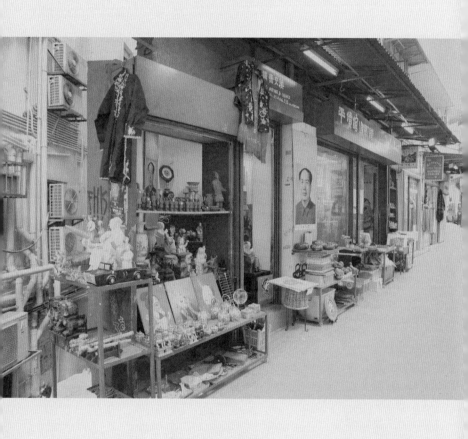

大埔

柴灣

香港仔

中上環

將軍澳

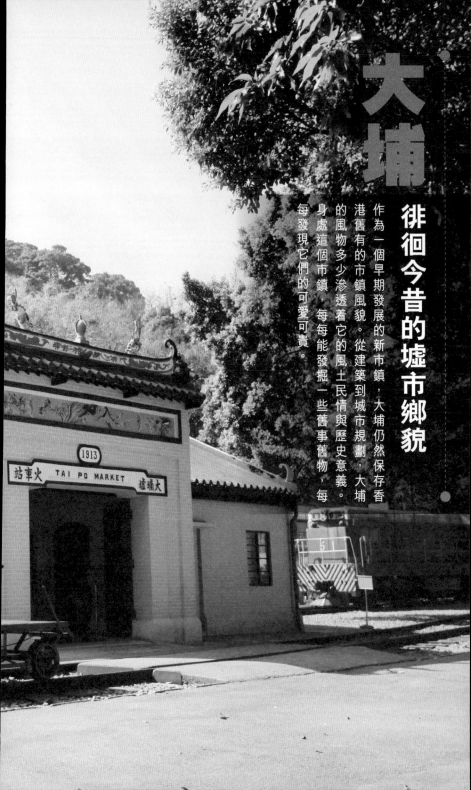

大埔

徘徊今昔的墟市鄉貌

作為一個早期發展的新市鎮，大埔仍然保存香港舊有的市鎮風貌。從建築到城市規劃，大埔的風物多少滲透着它的風土民情與歷史意義。身處這個市鎮，每每能發掘一些舊事舊物，每每發現它們的可愛可貴。

1913

站車火　TAI PO MARKET　墟埔大

起點：鐵路博物館
終點：文武二帝廟
時間：約 3 小時

文武
二帝廟

阿婆荳腐花
阿婆荳

仁興街

崇德街

安富道

鐵路博物館

楊志超
Douglas Young

設計達人簡介

1965年香港出生，後負笈英國謝菲彌德大學 (Sheffield) 修讀建築系。從1991年起，在香港從事住宅和零售店之室內設計工作。1996年與合夥人劉玉德創辦「住好啲」(G. O. D.) 品牌，專營中西合璧的家俬和生活家品。「住好啲」大部分貨品均由楊氏領導的設計團隊創作和設計，他的長遠目標是建立一個展示香港文化根源的本地品牌。

楊志超是一個忠於自己文化的人，他懂得欣賞香港的文化環境，不斷從中探新尋趣，樂在其中。他所創辦的品牌「住好啲」，對本土文化流露深厚的情感，幽默又不失優雅。大埔同樣是一個忠於自己文化的地區，它是香港早期發展的社區之一，擁有中國傳統的圍村特色，又暗藏豐富的歷史底蘊和濃厚的人文氣息。大埔在成為英租界的九十九年間，仍堅守其獨特的風俗習慣和鄉土情誼。即使在新市鎮發展下的大埔，大街小巷的轉角處，依舊流露本土情懷。這天，Douglas帶着我們漫步大埔，一如以往，懷着欣賞文化的角度，追尋大埔的各種小情趣。

中西合璧的車站

我們首站來到建於一九一三年的舊大埔墟火車站。它是一個極富中國傳統建築風格的車站,入口處有中國式的門樓。門樓上的中式屋簷有火珠和鰲魚,是華人廟宇常見的裝飾;兩邊屋脊末端翹角向上,氣勢十足;垂脊處有以喜鵲和牡丹等花鳥為題的裝飾,寓意富貴吉祥;兩邊山牆頂部有紅色的蝙蝠,諧音「鴻福」。然而蝙蝠各自展現不同的姿勢:一為展翅,一為收合,似乎不完全依照傳統概念的對稱而製造,取而代之,是將西方元素滲入建築物中。一個大大的「大埔墟火車站 TAI PO MARKET」黑白橫匾置於門樓上方,上面標着建築年份「1913」,明顯是西式的設計風格,在中式的門樓之上,卻又顯得出奇地和諧。

這種中西合璧的門樓設計,彷彿在一個文化混沌的時代中形成一種錯摸,它的風格卻又與當年的時代背景如此吻合。

二十世紀初,清政府與列強簽署不平等條約,條約中聲明列強有權在中國境內築建鐵路。當時英國與清政府經

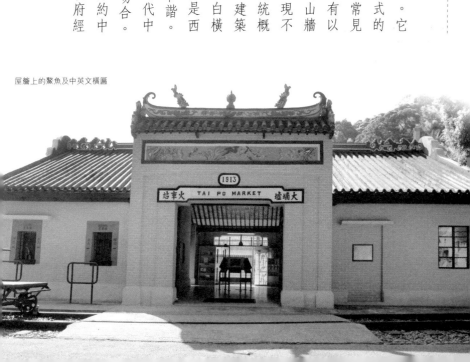

屋簷上的鰲魚及中英文橫匾

過多番商討，決定興建一條連接九龍和廣州的鐵路。但村民認為建造鐵路會破壞風水，強烈反抗。政府後來讓步，根據中國建築風格設計出這座火車站，村民的反對聲音才得以平息。因此，舊大埔墟火車站是當時鐵路沿線中，唯一按照中國傳統建築風格而興建的火車站，直至九廣鐵路全面電氣化，才於一九八三年停用，並於兩年後改建為香港鐵路博物館。

我們越過門樓，正式步入重溯昔日時光之旅。

回憶的軌跡

從門樓入口內進，是寬闊的門廊，也是博物館的大堂。西邊是由昔日員工宿舍改建的展覽廳，東邊是售票處、辦公室和訊號室，許多舊時的設備和用具都被保留下來，一一展出。步出展覽廳，穿過門廊，我們來到昔日的車站候車月台。楊志超急不及待跳上一九六四年的

售票處窗口

114

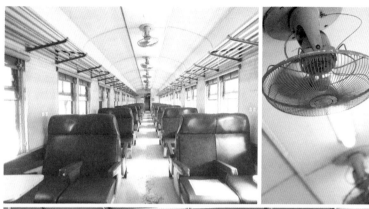

舊大埔墟車站售票處內部

大埔・徘徊今昔的墟市鄉貌

頭等車廂，一試當年當「頭等人」的滋味。以往火車分頭等廂、普通廂等，票價和座位設備各不相同。頭等車廂的車頂天花掛着幾把電風扇，車廂內的座位是對座式，兩排座位中間設有一個小茶几。我們坐在寶藍色皮製的座椅上，把頭伸出能上下趟開的窗戶，往外眺望，幻想着一段往日乘坐長途火車的旅程。可以想像在長途的車程中，我們可以倚着小茶几，沏茶吃餅，聊天解悶。然後當火車穿過山洞時，混濁的氣味和嘈吵的「隆隆」響聲充斥着整個車廂。聲音和氣味，透過一個車廂場景，一一被牽引出來。

步下車廂，空地還有其餘五

輛昔日車卡、手動和機動工程車在此陳列着。其中一個墨綠色的歷史火車頭比較特別，它是一九五五年引進的首台柴油機車「亞歷山大爵士號」51型號機車，「51」兩個數字大大地繪在車頭。楊志超還頑皮地在車頭前的路軌上躺下，假裝火車將至，快要被輾過那驚心動魄的一刻，顯示其一貫貪玩的性格。

傳統市集的阻街佈局

離開博物館，我們走到附近的富善街街市，感受傳統的墟市市集氣氛。富善街本稱太和市，由泰亨鄉文氏建立，以抗衡大埔頭鄧氏經營的大埔舊墟。如今的富善街街市，紅色的塑料燈罩把肉檔的鮮肉照得份外新鮮通紅；攤檔架起鮮艷的塑料太陽傘和簷篷；店舖把售賣的貨物向行人通道延伸，令本來人來人往的街市，變得份外擁擠熱鬧。不少店舖仍保留傳統特色，如糧油雜貨、米舖、舊式涼茶舖、海味店等。路旁還有小攤檔，售賣濕貨如蔬菜水果，乾貨如兒童的小玩

意、廉價衣服、鞋履等。當天陽光普照，附近的海味店還在行人道上架起了「天然曬場」，一大張尼龍布鋪在地上，讓冬菇、鹹魚等山珍海味，通通來曬曬日光浴。

多年來，新界地區一直以氏族為中心，建立圍村。每個圍村均有鄉村族例和習俗，氏族和氏族之間亦偶有權力鬥爭。

圍村之所以名為圍村，是因為人們在圍村四周築起高牆，除了有保衛的功能外，亦劃出由一個宗族管理的小社區界線。圍牆牆腳及牆基多以堅硬的花崗石築成，牆身則以青磚砌成，外牆周圍圍挖建壕溝，作護城河之用。本地圍村多是呈正方形或近乎正方形的，唯一入口就在圍牆正中位置。而入口處一般都有門樓，門樓和角樓都是為了防禦敵人而建的。圍村的建築物排列有序，有明顯的中軸線，在此線兩旁的建築物都是相對稱的，重要的建築物例如祠堂、神壇等都列於中軸線上。如今不少新界地區仍保留着許多古老的圍村，然而圍牆矮了，圍村的房子卻愈建愈高。

舊大埔墟火車站於一九一三年啟用，帶動了太和市的人流，令它成為當時最興旺的市集。後來隨着街道的出現，太

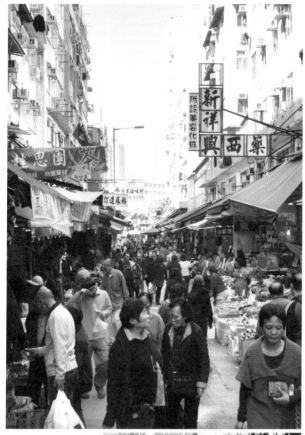

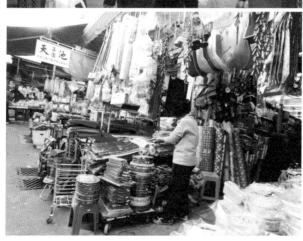

和市亦正名為富善街。時至今日，富善街仍然是大埔居民慣常流連的市集、基層市民購買食物和日常生活用品的集中地。

親民的信仰中心

在熙來攘往的富善街市中段，竟有一處較寬闊的空間，它就是歷史悠久的大埔文武二帝廟。文武二帝廟主要以青磚和花崗石塊築成，內牆以灰泥修飾。門屋的正脊兩端以夔龍為裝飾，中央是一顆寶珠，屬華南廟宇的建築風格。兩旁側牆和屋脊均有懸飾，屋頂邊緣的簷板有精美圖案，以山水、暗八仙和書卷作主題。建築間隔屬二進式四合院，第一進為門屋，第二進為正廳，兩進間設有天井，同樣以中國講求左右對稱的建築設計，設有中軸線以貫穿門屋和正廳。

文武二帝廟除供奉文武二帝，亦為太和市當時的行政仲裁中心，曾是大埔七約鄉公的辦公所。裏面設有公秤房，務求令太和市的買賣都公正公平。一九八四年，香港政府將文武二帝廟列作法定古蹟，受古物古蹟條例保護。一九八五年，文武二帝廟獲政府撥款重修，並安放文武二帝聖像，供後人敬拜。

為了阻隔附近小販的佔據，牌坊和文武二帝廟之間，留有一處空間，這就是文武廟公園，成為廟宇的前院，後院則放置

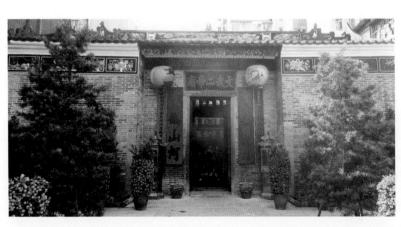

了土地神壇，兩院均設有桌椅，供善信休息。

一個信仰中心，巧妙地在一個市集之中，將人與人連繫起來。這種富有人文氣息的市集，漸漸被都市發展所吞噬，湮沒在時代的巨輪下。這次實地觀察，楊志超引領我們將這些碩果僅存的地道文化和時代足印，重新發掘出來，讓我們在理解自己本土文化的同時，珍惜擁有的文化環境。

散步資訊

・鐵路博物館
地　　址：大埔墟崇德街 13 號
開放時間：星期一、星期三至星期日，上午 10 時至下午 6 時
網　　址：www.heritagemuseum.gov.hk/chi/museums/railway.aspx
電　　話：2653 3455
入 場 費：免費

・富善街街市
最旺時間：上午 10 時及下午 3 時左右

・文武二帝廟
開放時間：上午 7 時至下午 6 時

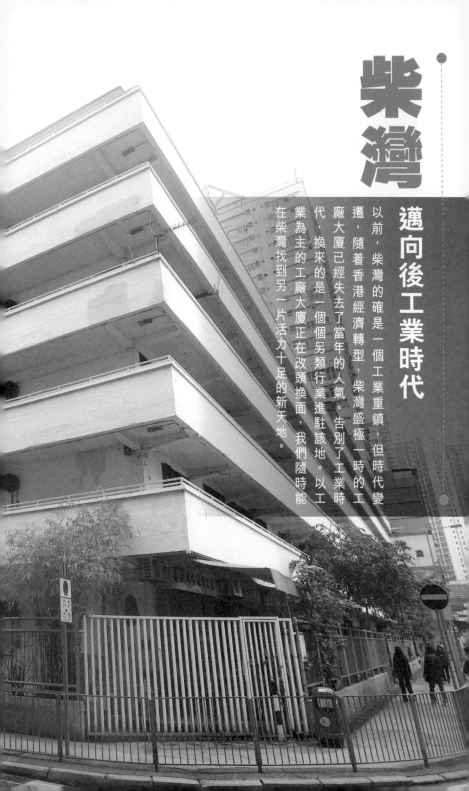

柴灣

邁向後工業時代

以前，柴灣的確是一個工業重鎮，但時代變遷，隨著香港經濟轉型，柴灣盛極一時的工廠大廈已經失去了當年的人氣。告別了工業時代，換來的是一個個另類行業進駐該地。以工業為主的工廠大廈正在改頭換面，我們隨時能在柴灣找到另一片活力十足的新天地。

起點：羅屋民俗館
終點：利眾街富誠工業大廈
需時：約 1 小時 30 分

利志榮
Lee Chi Wing

設計達人簡介

著名家品設計師。生於香港，於 1989 年為香港理工大學產品設計系學士，後來負笈法國巴黎工業設計國家專上學院 (Les Ateliers)，1992 年取得碩士名銜。1992 年至 1994 年間，曾於巴黎設計公司工作。於 1994 年回港工作，受聘於香港菲利浦設計 (Philips Design)。1998 年成立 Milk Design，提供全面產品設計服務。2002 年進一步實踐自家概念設計的產品，創立 Feel Good Home 品牌，實行一個以設計為主導的企業理念，主力設計及生產優質家居生活用品。

第二次世界大戰之後，香港政府為了應付大量從中國內地來港的移民，於是大力發展港島東，柴灣就是其中一個依照此計劃而重點發展的市鎮。當時政府在柴灣設立了多個平房區，也就是現時興華邨、興民邨、康翠臺和高威閣的前身。到了七十年代，政府又在此興建了大量工廠大廈，此後柴灣便成為一個以工業為主的功能城市。但隨着九十年代大量工廠北移之後，這裏的工廠大廈大部分已成為倉庫、辦公室、店舖等，而真正的工業生產在柴灣已經逐漸消失得無影無蹤了。

家品設計師利志榮來到柴灣，遊走在這些「名不副實」的工廠大廈中。雖然香港的工業境況已經不復當年，但只要有一顆好奇的心，依然能在這個後工業時代的柴灣找到不少異趣。

徙置工廠大廈的前世今生

不要看今天的柴灣工廠大廈林立，其實早在香港剛開埠前，柴灣是一個小漁村，人口只有幾十、幾近荒蕪。半個多世紀以前，交通不發達，沒太多巴士路線到達此地，居民只能乘搭唯一一條來往灣仔及柴灣的八號巴士線。此巴士駛至現時柴灣道山頭的東區醫院洗衣房附近，居民便再徙步入柴灣及其他地方。五十年代是個轉捩點，當時內地難民大量湧入香港，由於他們大部分家境困苦，只能到像柴灣這樣的不毛之地落戶，於是大量木屋拔地而起。到了六十年代中期，柴灣已從一個人煙稀少的小漁村，搖身成為一個擁有近十萬人口的市鎮。

在五十至六十年代這十年間，柴灣的變化的確很大，當時為了滿足內地難民而建造的木屋區被逐步清拆，原地建成二十七幢徙置居住大廈，木屋居民的居住環境得以改善，後來徙置大廈改建成公共屋邨。當時正值香港工業起飛的黃金時間，原來的徙置區再次大興土木，建起很多工廠大廈。這些舊式的工廠大廈被稱為「徙置工廠大廈」。此名字的

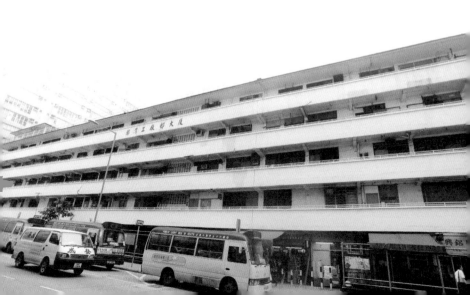

由來要追溯到五十、六十年代。當時在徙置區之中，滿是家庭式的小規模工場，因為租金低廉，所以這種「山寨廠」一時盛行。然而，由於徙置區環境條件不理想，不適合作工廠用途，政府有見及此，便收回土地重新發展，同時提供一個像樣的工廠空間重置這些小工場。這便是徙置工廠大廈的緣起了。

這些徙置工廠大廈外形一式一樣，最高為七層，只有兩種形態，一種是兩座大廈相連的「H」形，另一種是單座的「二」形。徙置工廠大廈都是柴灣歷史的重要記憶，今天我們還能親眼目睹，但明天很可能只成為書中的圖片了。

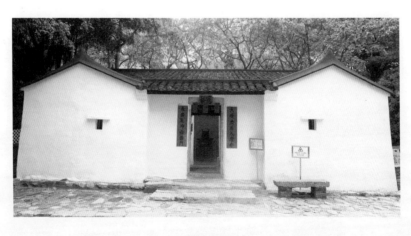

工業區的簡樸人家

然而，在柴灣密密麻麻的工業大廈羣旁邊，卻有一座很特別的建築物——羅屋民俗館，它和工業大廈的並存，正好是兩個不同時代的印證。羅屋民俗館已有逾兩百年歷史。從外觀上來看，可知道它是一幢客家式的村屋，利志榮帶我們走進屋內，他說：「客家民居通常空間較小，但他們喜歡三合院式的設計。」客家人的村屋雖然設計簡單，但結構完整，而且不同功能的空間都壁壘分明。利志榮兩手各指一邊，解釋道：「你看，房

廚房

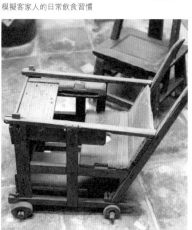

模擬客家人的日常飲食習慣

嬰兒用品

木頭嬰兒車

睡房

子的內籠是左右對稱的，左邊是睡房，右邊是儲物室。」屋內沒有華麗的裝飾，牆身沒有使用昂貴的石材，只有大門門框以花崗石作為裝飾，可見客家人多實而不華。

在大廳、廚房、寢室和儲物室裏，分別擺放了不同功能的家俬、農具、日用品等。看着這些殘留着當年生活痕跡的用具，自然聯想起昔日客家人樸素簡單的生活情景。走出羅屋民俗館時，望着附近的工業大廈，則恍如走進另一個世界。

堅持營業的小工場

離開羅屋民俗館不遠處，來到位於祥利街的兩座柴灣工廠大廈外。此大廈是早期的H形設計，已有五十二年歷史，二〇一二年年尾將面臨清拆，政府將收回地皮，興建公屋。

相對於保存完好的羅屋民俗館，這兩座工廠大樓的命運卻大相逕庭，政府已經宣佈將會清拆這兩座大廈，土地會改建公屋。

這兩座大廈之間有一條通道連接，從空中俯瞰，它們的樣子就像H字。走進大廈內，以為已經人去樓空，原來還有一些小工場仍在運作。利志榮經常出沒於這些工業大廈之中，他說，每次來到這裏，總能發現一些新鮮事物。經過地下通道時，來到一家利志榮經常到訪的小工場。工場主人是一名退而不休的長者黎先生，利志榮稱他為發明家，愛製造不同的產品和用具。這間工場麻雀雖小，五臟俱全，黎先生為了節省成本，從構思產品開始、製作手模、切割配件、裝嵌、移印或絲印到包裝等工序，都由他一人包辦。此外，他還發

遷拆告示

明了不同的清潔工具，如清理渠道的垃圾筴、環保機械手等。黎先生以專業口吻說：「我的工作就是要解決問題。」例如經特別設計的垃圾筴，它能因應不同渠道的粗幼、長短作出調校，有了它，平時極難深入的渠道都能輕易清理。

利志榮非常欣賞黎先生的工作模式和發明，他指：「其實我的設計工作和黎先生的工作性質很相似，我們同樣從構思理念開始，透過實踐，把設計概念變成實質的產品。」在利志榮眼中，這些工場師傅都是優秀的設計師。

離開黎先生的工場，走進一所機械維修工場。這間工場專門維修機器，亦會做燒焊工作。利志榮會把很多已完成的設計部件拿到這家工場，請他們幫忙駁接、加工。這次來到工場，老闆的語氣卻帶點歉歟：「當年這棟工業大廈有不同類型的工廠，彼此關係非常密切，客戶就是周圍的廠家。」但現在幾乎十室九空，維修生意也大不如前。另一家木品工場利志榮都經常光顧，那裏存放了很多木材，有時一些形狀不同的小木塊可作為設計的原材料。老闆竟然不向客戶收取木塊材料費，只收取部分工錢。

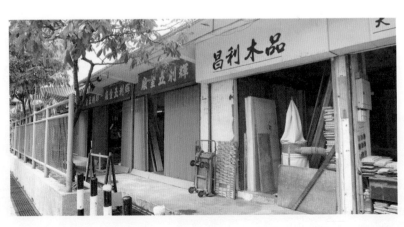

舊書店的安身之所

走出柴灣工廠大廈，沿利眾街往前走，走到第二個街口轉右，再往前走便會看到富誠工業大廈。為甚麼要選這座大廈？因為要找舊書。

富誠工業大廈A座二十三樓，有一間以「神州」命名的舊書店。曾經有雜誌便以「最老的都在這裏」為題來報道這間神州書店，可見這裏的書都有好一把年紀了。據店主歐陽先生介紹，神州書店最早在中環威靈頓街開店，當時中環荷李活道被稱為中國文化集中地，很多報社、書店、畫廊等都在附近開店經營。但由於租金上揚，歐陽先生只好搬到旺角，後來為了減少開支，更索性搬到柴灣的工業大廈中，這幾度變遷跨越了整整四十年。

神州書店的舊書種類繁多，如古典文學、期刊、小說、詩歌等，每種書都裝滿了幾個書櫃。當中能找到一些令人意想不到的書籍，例如文革時期出版的刊物。別看這書店位置偏僻，找上門的客戶可不少，還時常會見到一些外國人在這裏翻找中國歷史的舊書。

由於大部分工廠已經退遷或結業，加上這些大廈相對較便宜，故吸引了各行業進駐，例如為個別客戶儲物的迷你倉庫、專門教授手作的工作室、錄音室、樂器店、舊書店、畫室等，能在工廠大廈中看到這些大異其趣的各行各業，確實是奇景。

雖然柴灣的工業大廈已經不像七、八十年代全盛時期般昌旺，但遊走在這些一式一樣的工業大廈中，卻發現大廈內的景象卻大不相同。在柴灣閒蕩一下，說不定能像利志榮那樣找到一些新鮮玩意。

散步資訊

- **羅屋民俗館**

 開放時間： 星期一至三、五至日及公眾假期：上午 10 時至下午 6 時

 逢星期四休館（公眾假期除外）

 地址：柴灣吉勝街 14 號

 電話：2896 7006

- **神州書店**

 地址：香港柴灣利眾街 40 號富誠工業大廈 A 座 23 樓

 營業時間： 星期一至六：上午 9 時 30 分至下午 5 時

 星期日及公眾假期休息

 電話：2522 8268

香港仔

印刷衍生創意成品

任何產品由設計、製作到完成作品，需要經過不同的創作及製造階段，而設計意念往往源自我們的生活，與生活息息相關。遊走於香港仔區，正正讓我們見證一個設計品的循環，明瞭設計如何取材自生活，又如何再融入我們的生活中。

起點：黃竹坑道
終點：珍寶海鮮舫
需時：約 2 小時 30 分

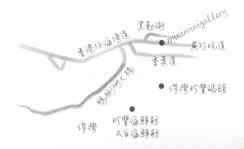

區德誠
Benny Au

設計達人簡介

Amazing Angle
Design 設計總監。
除兼顧平面設計工作
外，亦致力策劃有關
設計、攝影和書籍展
覽及座談會。2008 年
當選為香港十大傑出
設計師，其作品深得
香港及海外美術館愛
戴和收藏。

香港仔黃竹坑昔日有一條從南朗山流出的溪流，兩旁種植了黃色竹子，因而取名黃竹坑。黃竹坑西邊有一個內灣，漸成了漁船的避風塘。到了二十世紀六十年代，政府在南朗山附近興建了廉租屋，又把西邊的內灣填平，發展成工業區，很多從事輕工業的工廠遷入。

黃竹坑昔日聚集了不少紙廠。由於紙張是印刷業的最大原料，為方便運送和省卻運費，印刷廠開始在附近聚集；而印刷後期的加工工序，如燙金、製作書刊等工場，又因為配合印刷廠需要的需要，慢慢結集起來。紙廠、印刷廠至後期加工場便連結在一起，它們多數聚集在黃竹坑道、業勤街及

香葉道一帶。以一本書的誕生流程為例，從設計、選紙、印刷、加工，可以同時集中在黃竹坑之內發生，令黃竹坑成為「印刷一條龍」的服務重鎮。而印刷技術與平面設計有着密不可分的關係，很多平面設計師都需要認識印刷技術，加以應用發揮，才能凸顯其設計重點，所以多變的印刷方式都是表達設計概念的重要一環，而在這個地區各個製作單位都緊密連繫，加強溝通和協作能力，從而產生更多可能性。

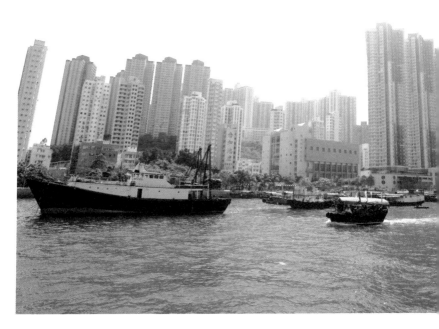

香港仔・印刷衍生創意成品

設計的起點

近來，香港仔這個區域，從印刷的重鎮，慢慢轉型為創意設計公司及藝廊的聚集點，成為創作靈感的源頭。Benny 的設計工作室 Amazing Angle Design 和 miniminigallery 便於 2008 年搬到黃竹坑道。

甫進 Amazing Angle Design 工作室，便發現這裏的空間特別寬敞。屏風背後是工作室的辦公位置，只見 Benny 工作枱背後整齊地擺放不同的書籍，當中包括設計、社會學及各種各類的書籍，可見設計師的涉獵範圍和視野都要很廣。設計師需要很多空間，讓靈感馳騁，這就是近年不少設計師將工作室遷入工廈的原因。Benny 更在工作室旁設立 miniminigallery，透過不時舉辦小型的公開展覽，為一眾設計師提供多一個發表作品的地方，亦給予大眾多一個欣賞藝術設計的空間。

Benny 的工作室擺放着他的設計成品，當中不少更是獲獎作品。接觸到各種紙質的設計成品，令人想到要完美地實踐

設計意念，除了要有天馬行空的創意，更要掌握一定的製作實務技巧。Benny 説：「設計師由構思靈感到設計，以至實踐，完成製作，都需要經過一段漫長的程序，才可以將有關成品發放到社區。」於是，我們一行人從工作室出發，跟着 Benny 遊走這個區域，領略箇中的創作過程，以至設計與社會的關連。

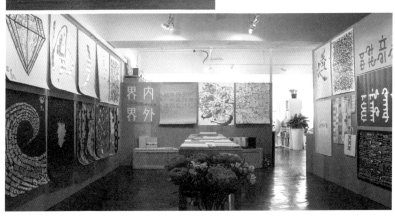

香港仔・印刷衍生創意成品

實踐設計意念

第一站是 Amazing Angle Design 工作室附近的紙廠。

Benny 說：「以紙品設計為例，設計師有了設計意念後，亦需要配合紙張的質料及不同的印刷效果，才可以將自己的設計想法發揮得盡善盡美。」紙廠老闆向我們展示不同的紙張，讓我們真正「接觸」它們，所謂的接觸除了憑視覺辨識不同紙張的顏色及紋理外，更要憑觸覺感受紙張的厚薄及紙的凹凸效果，了解不同紙張的特性，才能發揮最佳的效果。

選擇適合紙張後，當然要進入另一個重要的製作階段——印刷。Benny 隨即帶我們來到印刷廠參觀。他邊走邊說：「意念只是設計師腦袋中的願景，要將無限創意呈現出來，必須熟悉實際的操作情況。以印刷平面設計為例，不同的紙張都各有個性，而將紙張配合不同的印刷術，可優化各個意念的獨特性。一個平面設計，必須在概念、表達媒體和技術三方面配合得宜，才能成為優秀的作品。」

印刷廠老闆向我們介紹基本的印刷過程，例如製作一本

切紙機

準備印刷

膠裝書時，需要考慮很多細節，簡單來說，受印刷紙張開度的影響，印刷書籍的頁數一般為四的倍數，以十六頁為「一手紙」。只要將一手手已印刷內容的紙張排列妥當，放入塗膠水機，在書脊位置塗上膠水，貼上書封面，待乾，最後將書放入切邊機，切好三邊的書口，一本書便順利誕生。當然印刷書本前，還要考慮不同的紙張、顏色、開度和不同的加工工序等。此外，印刷廠老闆還介紹了其中一種加工模式——製作紙張上的凹凸效果。製造此效果一般需要利

用一對凹凸的陰陽銅模，先把紙張放在銅模的中間並加以擠壓，便可完成。沉甸甸的銅模，有不同刻度的圖案線條，不同刻度可造出富層次感的凹凸效果。以往鑄造的銅模都由師傅以人手製造。一般先造陰模，再以石膏倒模的方式倒製陽模。現時則由電腦製作，全面電腦化和機械化，大大提高了設計的複雜性和效率，令構思設計時有更多元化的選擇。經過設計師對紙張的選擇及細心考慮不同的印刷技巧，成品才變得獨一無二。

啟發創意，源於生活

　　Benny 認為，縱觀現今設計的潮流多由西方主導，日本的設計文化卻仍然保持其獨特個性，並深深影響香港一代又一代的年輕設計師。追古溯今，卻發覺日本歷史與文化深受中國影響，例如日本陶瓷、繪畫、陳設或室內佈置等，多少受到唐明兩朝的影響，崇尚簡潔和清雅。Benny 認為設計師與

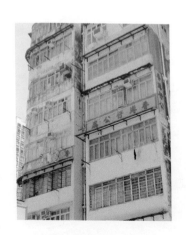

其盲目跟風，不如多認識本土文化和歷史，對設計才有所裨益。香港仔這個開埠初期發展的地區，不就是一個值得留意觀察的地區嗎？參觀紙廠和印刷廠後，Benny繼續帶領我們在香港仔探索。

香港仔是蜑家人聚居之地，昔日的香港仔居民，多以捕魚為主。經歷滄海桑田，如今大部分水上人家，已離開汪洋大海，上岸居住了。雖然如此，在香港仔市中心，那高高低低的唐樓和舊式樓宇，就是水上人家的居所。Benny指向面前的大廈外牆寫着「香港仔公寓」的舊式文字廣告，實屬少見。縱然市內早已建起高樓大廈，這些廣告仍為舊日香港仔的面貌保存了一點痕跡，而新舊事物在區內交織，形成一幅有趣的城市構圖。

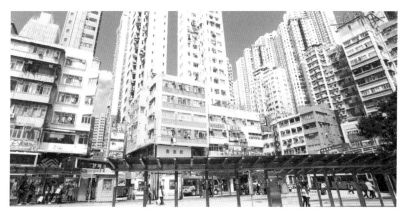

香港仔・印刷衍生創意成品

海上的美食城堡

香港仔的珍寶海鮮舫和太白海鮮舫，也保存着香港仔漁港的特色。走到碼頭，乘坐接駁小輪，經過七、八分鐘的船程，便可登上浮建在香港仔深灣的珍寶海鮮舫和太白海鮮舫。海鮮舫前身是水上人於一九二年代開設的水上酒樓，最初只是一只木艇，後來愈建愈大，珍寶海鮮舫更成為如今全球最大的海上食府。海鮮舫採用了中國建築特色，門前有一對盤踞左右兩旁圓柱、張牙舞爪的金龍，金龍就如騰雲駕霧，有飛龍在天之勢。牆壁兩邊則有木雕方塊砌成花卉圖案，象徵花開富貴。

香港仔充滿人文氣息，同時注入各種新穎的創意元素。新的轉變非但沒有掩蓋原有的社區風味，反而將創意建築在濃厚的社區文化之上。Benny 藉着今次的帶領，令我們認識到設計至製成品，以至日常生活都是息息相關，是一個設計的循環。大家都多加留意身邊的每一事每一物，必定會有新的發現。

接駁小輪碼頭

144

散步資訊

· miniminigallery

開放時間：會不定期舉辦設計相關的展覽，最新展覽詳情請電
　　　　　郵至 mmg@amazingangle.com 查詢。
地　　址：香港仔黃竹坑道 53 號英基工業中心 1602 室
備　　註：參觀前請電郵預約。

· 珍寶海鮮舫 / 太白海鮮舫

營業時間：星期一至六—上午 11 時至下午 11 時 30 分
　　　　　星期日及公眾假期—上午 9 時至下午 11 時 30 分
地　　址：黃竹坑深灣碼頭徑
電　　話：2553 9111
* 設有免費接駁小輪往返香港仔碼頭及深灣珍寶碼頭。

香港仔·印刷衍生創意成品

荷李活道的雙重性格

中環和上環是兩個截然不同的地方，前者一直走在商業發展的最前端，後者則由始至終保持着某種傳統姿態。雖然兩地氛圍大異其趣，卻有一條街道貫通東西，把中環的現代生活節奏和上環舊有的傳統文化接駁起來，這條街道就是荷李活道。

起點：荷李活道西段
終點：普慶坊
需時：約2小時

彎李活道
卜公花園
華碑街
普慶坊
文武廟
香港醫學博物館
樓梯街
水抱
必列者士街
城皇街

如果問起中上環哪一條是最重要的街道？你答荷李活道準沒錯。眾所周知，荷李活道是香港開埠後第一條興建的街道，這裏早已是一個貨品買賣的集散地。早期，印度人在這裏開了許多家地毯店，後來慢慢加入了很多家俬店、書店、畫廊、古董店等，現在已經成為香港最有名的藝廊古董街。

只要在荷李活道上從頭到尾走一次，會發覺它每一個段落都有不同的性格：靠向上環那一段，保存較傳統的樣貌，像五金舖、棺材舖、米舖仍在營業；慢慢向中環方向走去，很多門面華麗、室內裝修精緻的畫廊慢慢出現在眼前，街上的人流也開始愈來愈多。因為上環的平民氣質遇上中環的商業貴

何宗憲
Joey Ho

設計達人簡介

生於台灣，長於新加坡，畢業於香港大學建築系。何宗憲既是建築設計師，又是室內設計師，於 2002 年創立設計公司 Joey Ho Design Limited。

設計專案類型廣泛，作品在海外及香港設計比賽屢獲殊榮，得獎至今逾九十個。

其設計團隊不斷探索環境設計的新理念，結合建築與現代生活需求。在室內設計方面，以樸實、簡潔為主，務求在實用及理念之間取得平衡，營造和諧時尚的生活環境。

氣，荷李活道的雙重性格就是有左右逢源的能力，成為貫通中上環的生命線。

上環的海味與紙紮品

荷李活道的西段在上環，那裏依然保留舊時代般的風景。上環最能體現舊日風情的地方就是成行成市的海味舖。上環最出名的行業就是海味批發，遊走於此，鼻子總是比眼睛快一步告訴我們身在何處。穿過狹窄的內街，藏着另一番天地，陋

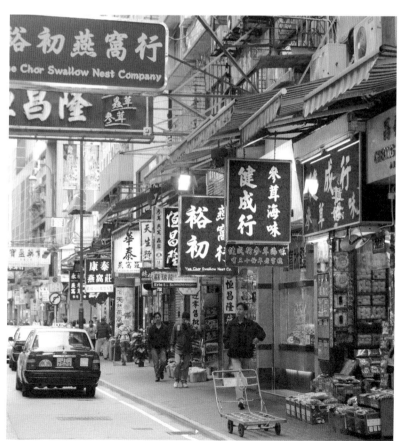

永樂街的海味店

街窄巷中擠滿了海味店，從永樂街、賢居里一直到高陞街，都是同類型店舖的聚集地，幾十年來都是這樣。這個地區最能讓路人重溫昔日街道的面貌。

另一類傳統店舖沒有海味舖那樣昌旺，那就是西環皇后大道西中段的一列八間傳統紙紮舖。店舖門前掛着很多紙紮物品，如房車、豪宅，連科技產品如電腦、電視機，甚至最新的iPhone都有。別小看這門傳統生意，經營者創意無限，而且觸覺敏銳，很多紙紮物品都緊貼生活潮流，與生者日常使用

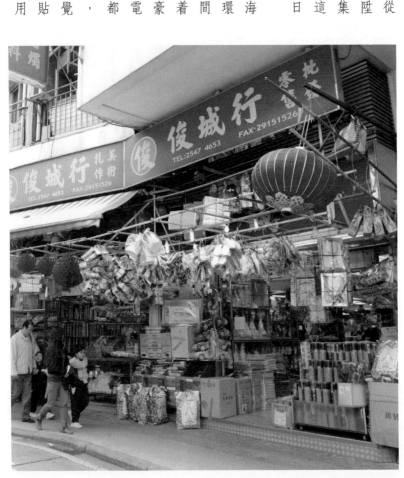

的無異。路經紙紮舖時，簡直就如穿梭時空，傳統的風俗，現今的創意，融合為一。想不到在這繁華的地區，竟然還有如此傳統的紙紮舖，最不可思議的是它們並排八間同時營業，場面甚壯觀。

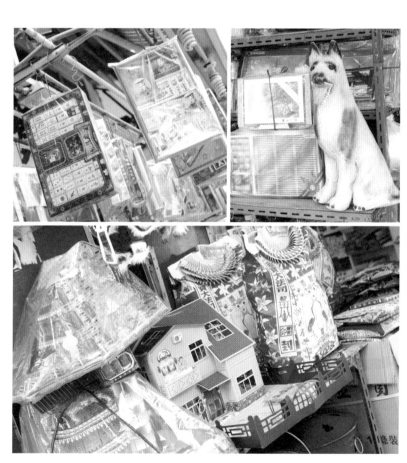

文武廟和西餐廳

既然荷李活道是香港最古老的街道，那麼這條街道上最古老的建築物是甚麼呢？當然是荷李活道和樓梯街交界處的文武廟了。跟着許多善信一起走進廟宇內參觀，大廳中央設有四尊神像：文武二帝、包公和城隍，供善信參拜。看過神像後，留意到廟宇的建築結構，建築師出身的何宗憲説：「文武廟的建築和空間使用風格，糅合了中西文化，廟的屋簷、屋脊等盡顯中國傳統廟宇的特色，屋簷是綠色竹筒形，廟內的建築材料則以木材為主。但是，廟宇的外框則是由石屎造成，棄用中式傳統的青磚。」我們看到屋脊上有很多不同的陶瓷裝飾，多以龍和獸為主。在這條古董店林立的街道上，這座建於一八四七年的文武廟就是名副其實的古董。

走出文武廟，馬上看到另一種場景，文武廟附近開設了西式咖啡店及餐廳。文武廟和西餐廳這兩種截然不同的建築物能並排共存，相信只能在香港看到。這兩間咖啡餐室各有特色，其中一間是《華僑日報》辦事處的原址，故以該報的英文名為

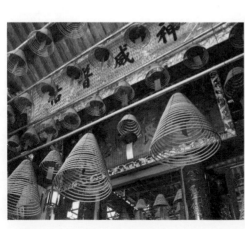

店名，它的裝修陳設以復古歐式風格為主，和旁邊的文武廟就如置身兩個世界。毗鄰的另一間英式咖啡餐廳，則售賣不同地區的芝士，大門經常敞開，客人可以自由選擇坐在店內或店外。當然，大多數遊客都選擇坐在室外，可能他們覺得荷李活道上的街景，本身就是一道附送的佳餚。

舊街情味

要追尋歷史，我們就不得不去一趟位於荷李活道中段的一條縱街——城皇街。這裏是中山史蹟徑的重要一站，是皇仁書院的舊址。一八八四年皇仁書院落成時，孫中山先生曾在此就讀。

今天的城皇街一帶，依然保留着很多舊樓，那裏還能看到一些絕處逢生的樹木，它們從石牆中成長茁壯，變成林蔭大樹，連樹根都成為牆身的一部分。走上城皇街的樓梯，路旁有長椅供途人隨時坐下歇息，細賞樹影，感受涼風。這些雖然都是街道上的小風景，卻是斷定一條街道是否具有人情味的重要憑證。或許大自然也作了最不經意的設計。

多走幾步，已經站在城皇街與必列者士街的交界。在我們面前聳立着兩座新舊大廈，立時成為鮮明的對比，這道風景不禁使我們和何憲討論起來，社會究竟是進步，還是退步了呢？在經濟發展和成本效益角度來看，我們或許是進步了，但作為一個有遠見的城市，我們更需要的是新舊並存，做成各式差異和對比，藉此讓我們思考一下甚麼值得保留，甚麼要重新發展。

醫學古樸味道

從必列者士街盡頭的水池巷往上走，我們發現一座很有特色的建築物——香港醫學博物館。這座古色古香的紅磚博物館前身是細菌學檢驗所。直到一九九六年才正式成為香港醫學博物館，展覽香港醫學發展及舊式醫療用品。這幢兩層高的愛德華式建築物讓人眼前一亮，何憲停下腳步，開始講解：「它採用中軸對稱的設計，南北相稱，外牆以紅磚砌成，大樓有寬闊走廊、白色大柱和圓拱形的露台，給人一種莊嚴的感覺。這座建築物更是中西合璧的結晶：屋頂是西方的木架結構，卻有中式屋頂的簷瓦。」

走上博物館的二樓，看見北邊還有走廊和陽台，陽台有一對木製的百葉簾、法式落地長窗和兩旁柱子都是希臘愛奧尼式的設計。建築物雖然外表看來是典型的西式設計，連窗台都是最典型的古羅馬式設計，窗邊卻使用了中式雕花圖案。「室內的每一個建築細節都

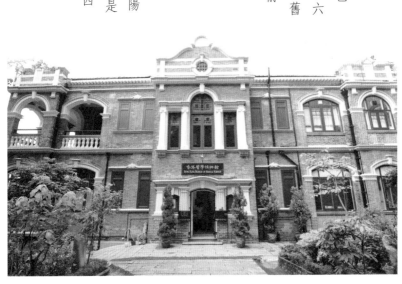

非常講究，門窗上的幾何圖案、樓梯扶手的精雕細琢、天花的雕花圖案、寬闊空間感和高樓底，都是現代建築物所望塵莫及的。」何宗憲歎道。走出這座古樸典雅的舊檢驗所，不禁讓我們思考科學與藝術間的關係。

文化多元，生生不息

從香港醫學博物館走到普慶坊。這條街巷雖小，卻有不少公共空間，像休憩公園（卜公花園）、足球場和遊樂場等都一應俱全。位於卜公花園下方的太平山街、東街、西街、差館上街都是別具一格的小街細巷，最特別的是，近年一些街坊店舖，如醬油店、米店、棺材店都相繼遷出，換成了畫廊、設計工作室、概念傢具用品店、特色咖啡店等，今天這裏已經成為一個具有藝術氣氛的小角落。

其實這些小角落在上環的街頭巷尾比比皆是，但為甚麼只有荷李活道才能營造出如此多元化，又具有品味的街道氛圍？只要多走幾次，相信就能觀察得到：荷李活道上的所有建築

物都是新舊混雜的，新和舊不但指建築物的外觀上，還包括新舊店舖的多元功能。功能多元，也就是文化多元的根本。

這就是為甚麼我們既愛逛新穎的畫廊和藝術空間，同時又喜歡那些歷史悠久的古典建築和舊店舖，兩者是能夠並存共融的。

散步資訊

· 上環文武廟

開放時間：上午 8 時至下午 6 時，初一、十五則為上午 7 時至下午 6 時
地址：香港荷李活道 124-126 號
電　　話：2540 0350

· 香港醫學博物館

開放時間：星期二至星期六：上午 10 時至下午 5 時
　　　　　星期日及公眾假期：下午 1 時至下午 5 時
　　　　　星期一休館
地址：半山區堅巷 2 號
入場費：成人 10 元，小童、60 歲以上長者、全日制學生或傷殘人士半價
電　　話：2549 5123

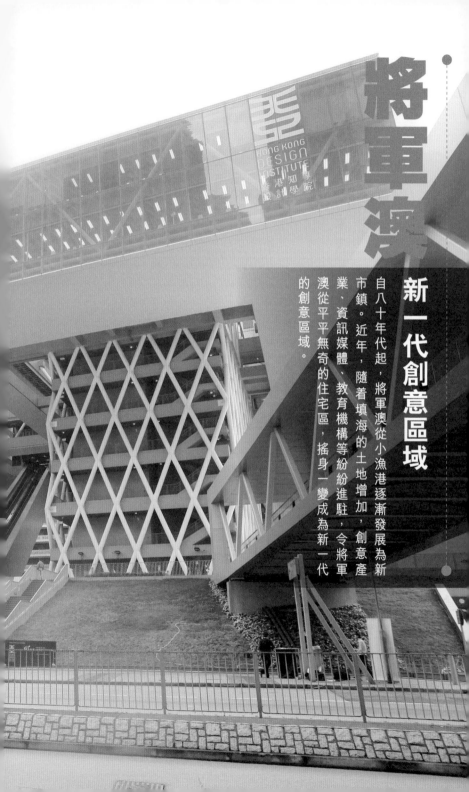

將軍澳

新一代創意區域

自八十年代起，將軍澳從小漁港逐漸發展為新市鎮。近年，隨着填海的土地增加，創意產業、資訊媒體、教育機構等紛紛進駐，令將軍澳從平平無奇的住宅區，搖身一變成為新一代的創意區域。

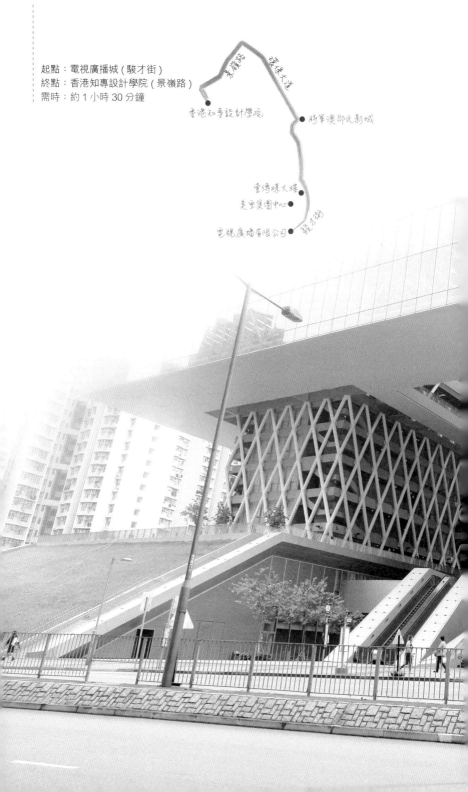

起點：電視廣播城 (駿才街)
終點：香港知專設計學院 (景嶺路)
需時：約 1 小時 30 分鐘

景嶺路
敬業大道
香港知專設計學院
將軍澳邵氏影城
電傳媒大樓
美亞集團中心
電視廣播有限公司
駿才街

馮崇裕
Alex Fung

設計達人簡介

香港知專設計學院前院長、上海交通大學設計學院榮譽教授、多個國際知名專業設計組織之會員，以及香港學術及職業資歷評審局（設計行業／學科）專家。其著作包括《創意工具（Creative Tool）》及各種國際論文。

鱗次櫛比的平房依山而建，環繞着平靜的海灣。小舢舨在海上往來，穿梭於筲箕灣和鯉魚門之間，將這個簡樸而神秘的小社區，跟外面保持一點連繫，這就是從前一般人對將軍澳的印象。位於香港西南部臨海的將軍澳，原是一個小漁灣，東面為清水灣，西面為調景嶺。隨着二○○二年地鐵將軍澳線通車，社區每一處都是筆直寬闊的道路，公共房屋、居屋、新型屋苑等平地而起，將往日小社區的情懷一掃而空。將軍澳近二十年來高速發展，然而在發展過程中，其容貌亦變得模糊難辨。

電視廣播城

全新的地區印象

不過近年政府填海作土地拓展，廣闊的空間為將軍澳帶來更多可能性。將軍澳工業園是從將軍澳大赤沙和小赤沙填海區闢出的全新區域，廣大的空間吸引了本港出版和影視媒體進駐，各媒體總部和製作中心都在這裏營運，有些更陸續落成，如壹傳媒大樓、美亞集團中心、城市電訊旗下的多媒體創作中心，以及Google將軍澳數據中心等，均為工業園一帶形成創意新氣候。

電視廣播有限公司旗下的電視廣播城（TVB City）位於將軍澳工業園駿才街。電視廣播城於二○○三年竣工，取代原有的清水灣電視城，以應付全新電視數碼廣播製作的需要。電視廣播城為全球五大最大的電視節目製作中心之一，及世界最大規模的華語電視製作中心。它比舊址清水灣電視城面積大百分之三十，保留了電視城原有的「古裝街」及「民初街」外景拍攝場地，令電視城由拍攝、後期製作、廣播等工作，都能集於一地，明顯配合了當初政府規劃將軍澳工業園的原

美亞集團中心

壹傳媒大樓

意，發展本地高科技及促進材料及人力資源高增值的重要條件。

作為香港創意工業中重要的一環，香港電影工業不斷投放資源，以應付未來發展。坐落於環保大道的將軍澳邵氏影城，就是為了配合電影發展而興建的。影城位於環保大道上，主要分為後期製作中心、行政大樓、攝影廠、電影院、展覽廳及錄影廠等。富現代感的影城建築羣由不規則的幾何圖形組合而成，有如俏麗的怪石奇峰，外面鑲嵌玻璃幕牆，內裏包圍着靈活多變的片場空間，可以建起《色‧戒》中的老香港，甚或《72家租客》的旺角購物大道。除了拍攝電影，影城內那隔音空調錄影廠的規模更屬香港數一數二，可租借作大型活動，歌星李玟的婚禮派對便曾在影城架起華麗的舞台。

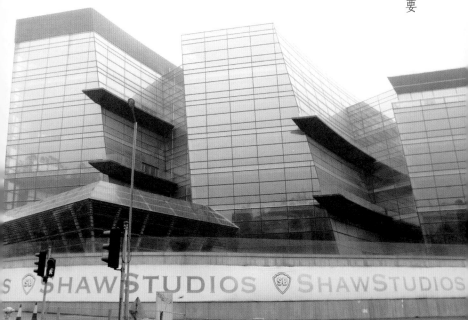

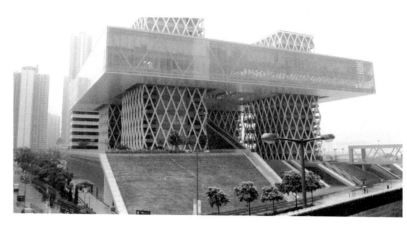

懸空的白紙

跟將軍澳鄰近的調景嶺，位於香港西部，最早被稱為「照鏡環山」或「照鏡嶺」。照鏡嶺此名字一直沿用至英國租借新界時期。當時，一名加拿大籍商人連尼（Albert Herbert Rennie）在調景嶺自設麵粉廠，由於嚴重虧損，廠房不足兩年便倒閉。連尼在麵粉廠懸樑自盡，從此照鏡嶺便稱為「吊頸嶺」。一九五〇年代，約一萬名難民從內地遷入此處，當中大部分為支持國民黨的人，因而建立了一個傾向國民黨的小社區，每年的十月十日，青天白日滿地紅旗隨風飄揚，遍佈整個山頭。八十年代，調景嶺被納入政府規劃、遷拆和重建發展的藍圖之中，成為重點發展的新市鎮。到了一九九六年，政府把調景嶺寮屋區全面清拆，並取「吊頸嶺」的諧音，易名為「調景嶺」，寓意「調整景況」。英文地名則仍舊沿用麵粉廠之名「Rennie's Mill」（連尼磨坊），直至香港回歸後，政府才將調景嶺以音譯成「Tiu Keng Leng」。

二〇〇七年，一幢外形獨特、別樹一幟的建築物在調景

嶺出現，進一步確認將軍澳創意城區之名。它就是香港知專設計學院的新校舍。香港知專設計學院由職業訓練局轄下幾個學系和課程整合而成，以培育香港的創意和設計人才為目標。大樓外牆以灰白二色作為主調，以白色的 V 型鋼架作支撐，加上落地的玻璃幕牆，在陽光下折射出光芒，令建築物在現代性的羣廈中不但沒有被埋沒，反而顯得格外光潔獨特。

學院前院長馮崇裕親自帶領參觀，為校園裏的一事一物作介紹。校舍選用香港知專設計學院國際建築設計比賽的冠軍作品、法國建築公司 Coldefy & Associates 的設計作為建築藍圖。設計概念來自一張飄浮於空中的白紙。整幢學院由三個基本元素組成，分別為一樓平台、四座分別樓高十層的教學大樓，以及從七樓延伸至九樓的空中平台。四個長方柱體縱向伸展，支撐兩個橫向懸空的平台面。整座建築物巧妙地利用簡約的直線和平面，創造一座「天空之城」，令一張白紙，懸浮在眼前。

開放式的走廊和樓梯　　　　　　　　　設計大道

將軍澳・新一代創意區域

天空綠洲，創意萌芽之地

來到學院地下入口處的大道，名為設計大道（Design Boulevard）。這條大道貫通學院地面的公眾空間，分別連接兩旁的 VTC 綜藝館（VTC Auditorium）、兩個展覽館 HKDI Gallery 和 d-mart 及部分校園設施，為學院凝聚設計氛圍。然後搭乘一道「天梯」，從地面可登上七樓的空中平台。這道長長的扶手電梯橫跨了校園的中通空間，劃破了校舍建築的平衡線，創造有趣的幾何圖形。天梯分兩段，每段由兩條扶手電梯組成，第一段由地面至一樓平台，第二段則由一樓直達七樓的「空中之城」。此天梯全長 25.75 米，是全港離地面最高的室外中空扶手電梯，成為學院的標誌。

走到空中平台，馮崇裕介紹了建築上的環保一面：「大樓與大樓之間，有不少開放式的平台和走廊，陽光可以直接照射進內，而且學院臨海，非常通爽，節省不少能源。」難得學院大樓幕牆雖由富現代感的落地玻璃建成，卻加設了開放式的走廊和樓梯，除去現代建築那密不透風的侷促感。而它充

天梯

分運用自然通風和陽光照明，符合環保設計概念。學校還特意在各處放置大量桌椅，讓學生輕鬆坐在平台上討論功課或閒聊。創意往往透過一班人天馬行空的對話，互相衝擊而誘發。這座學院，名副其實給予學生足夠的創意空間。這般的創意發展，都是透過將軍澳這片新闢的土地得到發揮。

散步資訊

・電視廣播城
> 地　　址：將軍澳工業園駿才街 77 號

・香港知專設計學院
> 開放時間：上午 9 時至下午 7 時
> 地　　址：香港新界將軍澳景嶺路 3 號
> 電　　話：3928 2994

・將軍澳工業園
> 可欣賞建築物的外貌設計，但不設室內參觀。該區交通工具較少，建議自行駕駛遊覽。

建築規劃概念

鑽石山

綠意火葬場

中國人一向重視喪葬，心態上對死亡卻非常忌諱，難怪火葬場總予人肅清和不祥的感覺。民間視祖墳、祖塔、骨灰龕為「陰宅」，認為它們的風水會影響後代命運，不能與生者居住的「陽宅」為鄰。鑽石山火葬場的設計，卻成功顛覆傳統觀感，除具備一般火化設施，還有兩棟新建的骨灰龕大樓，建築佈局相當人性化，更融入周遭的自然環境，製造祥和、天然的感覺。

需時：約 45 分鐘

鑽石山火葬場

新蒲崗

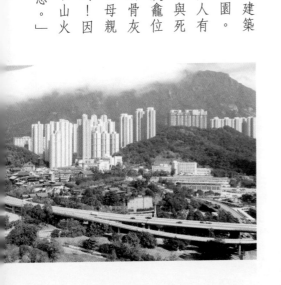

劉君璧
Grace Lau

鑽石山的熱門景點，離不開港鐵站附近的大型仿唐建築群，包括佛教團體興建的志蓮淨苑、南蓮園池和斧山公園。

Grace 卻鍾情鑽石山火葬場的設計，她說：「常說設計與人有關，指的總是在生的人。來到火葬場，反而能看看設計與死者，以及生者與死者的關係。」莫說香港寸金尺土，骨灰龕位供不應求，遠如倫敦亦缺乏墓地，英國政府鼓勵人民將骨灰藏於吊墜等飾物內，讓先人常伴身旁。Grace 說：「他日母親去世，我想將她的骨灰放在家，親近自己，但她很反對！因為中國人相信生死相沖，不能共處。這點頗有趣，鑽石山火葬場附近都有民居，設計建築物時便要調和這種文化觀念。」

設計達人簡介

80 年代畢業於香港理工大學設計學院，曾任職於廣告界及設計傳播界。及後負笈海外，取得安大略省約克大學工商管理學碩士，並於 90 年代後期回港。現為香港城市大學 SCOPE 的設計系學術統籌及設計學士課程主任、香港設計總會榮譽秘書及香港公共事務論壇的民選會員。

平和開闊的拜祭空間

　　走在鑽石山的蒲崗村道，途經一所中學校舍，火葬場就在毗鄰。Grace介紹：「這裏有多層骨灰龕場、舉行儀式的禮堂、天台公園和火葬場。」站在龕場外，發覺它的外形像一座山，愈低層面積愈大，外牆種滿植物。眼前一片綠油油，完全沒半點陰森的感覺，與傳統墳場大相逕庭。「龕場背山面海，斜坡式的設計與四周山勢平衡，感覺就像山的一部分。」

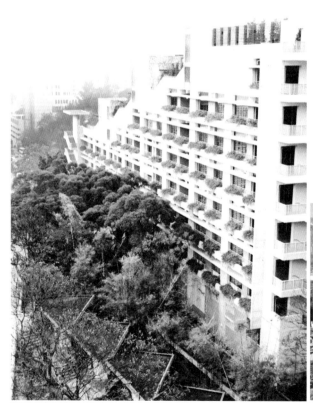

如山形的龕場大樓

二〇〇九年政府建築署耗資二億三千萬港元，為鑽石山火葬場進行重置工程，加建綠化龕場等新設施。

Grace 笑言：「舊龕場就在附近，傳統建築看來灰灰暗暗，走進去，你可能會不寒而慄。」當年加建龕場的設計重點，就是要減少市民的不安感。細看地面一道開放式樓梯，讓人不需要進入龕場室內範圍，便能沿途通往不同樓層。在清明、重陽時節拾級而上，到有登山拜祭的味道，即使平日前來散步，亦會感到環境怡人。

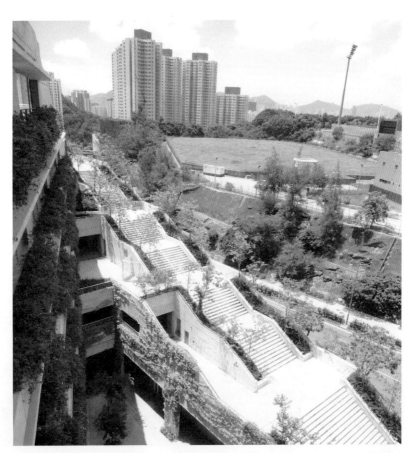

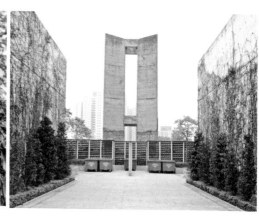

注重環保效能

回到龕場大樓，踏上寬闊的梯級，Grace 說：「無論設計一件產品、一件衫、抑或一幢建築物，都要與周遭環境或使用的人物有關。藝術家和設計師有甚麼分別？很多人會學術性地以行為來區分。其實從另一個角度看，分別在於好的設計師，在考慮到概念創意的同時，亦必須可以滿足用家的需求，更要配合生活環境的持續發展。」沿路看見大樓內都廣種植物，她大讚：「像這個龕場的設計，除了成功融入民居範圍，令人感覺舒服，此處更充滿環保概念。」這天陽光普照，站在梯間平台卻不算酷熱，都拜綠化效果所賜。「植物能提高空氣濕度，加上這裏的綠化天台、攀牆植物有降溫作用，讓人感到自己更親近大自然，心境平靜。」

Grace 想起一向重視生態環境的日本建築大師安藤忠雄，便道：「這個火葬場與安藤忠雄的日本直島美術館設計概念頗相似，既着重生態環保，又令人與大自然相親。事實上近年世界各地，都很注重建築對環境的影響。鑽石山火葬場曾獲

多項建築獎項，正因它加入了環保理念，對山勢、風向等作大量研究，減少火化過程中造成的空氣污染。」雖然肉眼看不見，但更關鍵之處，是當年重置工程購入新式火化爐，具廢氣淨化系統過濾微粒，符合法定環保標準。火化爐的火磚更具保溫功能，在燃燒過程中保存熱能，減少消耗燃料。難怪火葬場重置工程及龕場設計，分別在二〇〇九年和二〇一〇年獲得香港建築師學會年獎「境內社區建築」優異獎。

從梯間走進龕場，發覺行人通道很寬闊，空氣流通，相信在拜祭時節，能減少煙霧瀰漫的情況。每層所設的化寶爐，原來都有環保設計：它的負氣壓設計，令抽出的氣體由「洗水機」灑水清洗，排放的懸浮粒子便大大減少。

釋放情感的空間設計

　　站在四樓以上的龕場，景觀更見開揚，能遙望遠處的山巒，Grace 說：「看到如此景觀，心靈上覺得很舒服！」負責重置工程的設計師，受英國大文豪 Matthew Arnold 的詩篇《A Wish》啟發，刻意以建築佈局緩和生者送別死者的傷痛情緒。例如火葬場的道路讓親友與靈車分道而行，親友走上道，靈車則走下道。親友進入靈堂前，會先經過中間清靜的小庭院，希望以平和的環境氣氛，減輕死者親友的傷痛感覺。

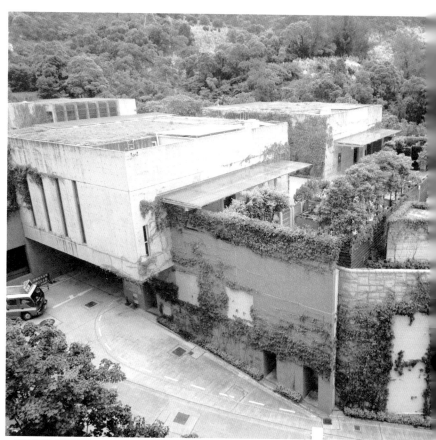

靈堂的下道供靈車進出

鑽石山・綠意火葬場

圖形小庭院，兩旁有兩道對稱的彎梯

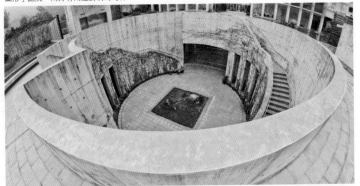

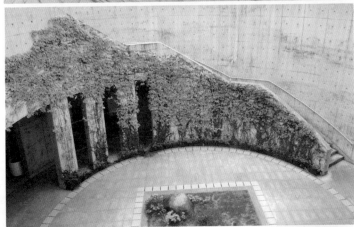

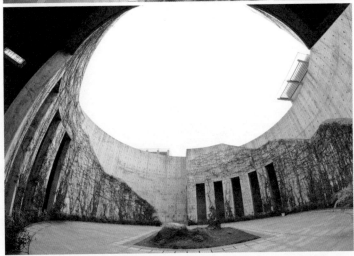

從庭院往上看，體驗天圓地方的傳統概念

走進圓形小庭院，便看到相間的直立石板，支撐着兩道循環對稱的彎梯，體現了中國「南北中軸對稱」的建築設計。抬頭看圓形的大天井，展現一片藍天，更有傳統「天圓地方」的建築理念。「當親友去世，相信每個人都需要釋放情緒。鑽石山火葬場最出色的設計，就是有這樣的環境和空間，讓人可以看看天，沉浸於思念之中。」在庭院上層的天台花園裏，每個角落均設有靈堂，Grace 環顧四周：「天台也有方形和圓形的設計，而且大多是平衡、對稱的，觀感令人心境平和。

畢竟設計的功能是為用家提供不同的體驗，例如商場設計令你想購物、置身迪士尼令你很開心。這裏讓大家送別先人時，好好經歷過程中的負面與正面情緒，並得以釋放。」

在天台花園散步，讓到訪者接觸不同的植物，如清優的桂花，嗅嗅花香，放鬆心情。花園裏還設有四個蓮花池。

「在中國文化中，蓮花代表君子，感覺正面，有助平衡負面情緒。」Grace 回想：「小時候去殯儀館，總覺得死氣沉沉，地方又髒，很恐怖。這裏卻很清新，貼近大自然，像送別先人去一個新的地方。」

四所靈堂整齊排列成田字型

設計師的同理心

逛畢鑽石山火葬場,她對設計行業有感而發:「不願投放感情的人,大概不會成為好的設計師。我們常說 emotional design(情感設計),正表示設計與用家的情緒很有關連。設計師要有同理心,了解用家的感受,才能創作好的作品。」回望綠意盎然的火葬場,想來「用家」不止死者,還有在世的親友,更覺得此地的建築設計殊不簡單。「當人的生命完結後,還需要不同形式的設計去好好安置。我們在生時,希望知道自己死後身處何方,讓後代和身邊的人好好過活。這正是持續性的設計,也是設計與生者、死者的關係。」

散步資訊

·鑽石山火葬場

辦公時間:上午 9 時至下午 6 時
地址:蒲崗村道 199 號
電話:2325 9996

黃大仙

傳統信仰 2.0

黃大仙祠一向給人傳統古樸的印象，在鬧市之中，有這種典雅的園林設計，是香港傳統民風的典範。隨着時代進步，黃大仙祠也有其現代化一面，例如以科技融入宗教祈福活動，傳統與新思維結合，令黃大仙的傳奇繼續傳承。

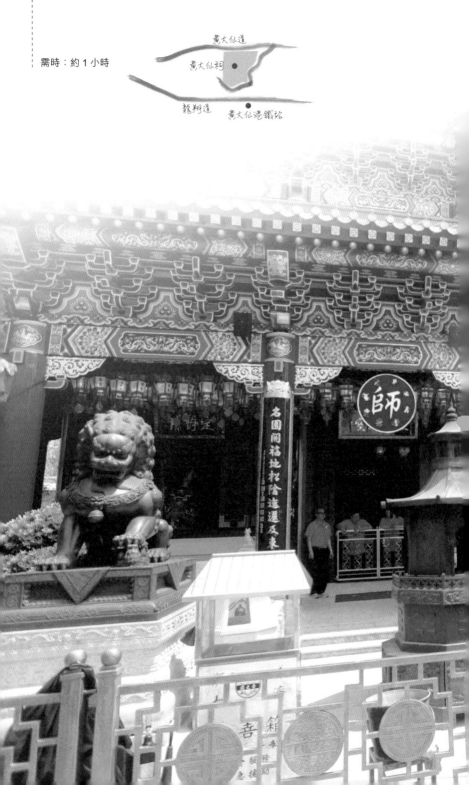

黃大仙道

黃大仙祠

龍翔道　黃大仙港鐵站

盧永強
David Lo

設計達人簡介

1990 年負笈美國進修藝術，曾參與不同類型的機構形象及品牌設計，2006 年成立創作事務所。自 1996 年起，開始投入設計教育工作。曾獲多項本地及國際獎項，包括美國傳理藝術、紐約藝術節、ONESHOW 金鉛筆及 Clio 設計獎、澳洲 Young Guns 設計獎、日本 Applied Typography、MEDIA 設計大獎、香港設計師協會設計獎及亞洲最具影響力設計大獎等。

黃大仙區原名為「竹園」，區內興建黃大仙祠，以供奉赤松仙子黃初平。由於黃大仙祠香火鼎盛，遠近馳名，居民便將此地易名為黃大仙。一九六〇年代，政府在黃大仙區興建大量公共屋邨，令黃大仙成為本港著名的平民住宅區。因此，黃大仙一帶或多或少反映了香港早期基層市民的信仰和生活狀況。

跟不少香港人一樣，設計師 David 對黃大仙這個地方並不陌生。黃大仙是 David 成長的地方，從小他便經常跟隨母親來到黃大仙祠參拜，祠內的事物都引起他的好奇心。最初對宗教習俗充滿好奇，後來對廟內各式各樣的設計，如建築風格、

顏色的使用、圖案的探究等都很有興趣，難怪 David 笑言，或許黃大仙就是啟發他成為設計師的地方。

隨着年紀漸長，David 的好奇心沒有靜止下來，反而主動深入探究，發掘更多與黃大仙祠有關的事物。如他所言，作為一個設計師，對物件或地方的認識，不能只接觸其表面，要多了解底蘊。在設計過程 (design development) 中，設計師往往從身邊熟悉的事物開始，透過深入的了解和研究，會發現很多有趣的地方，從而演變為創作意念。這種靜止不息的好奇心，引領我們來到黃大仙祠。

黃大仙的洞天

藍底金漆字「嗇色園」的牌匾，高高懸掛在「第一洞天」牌坊之上——這就是黃大仙祠的正門入口。穿過牌坊，的確發現別有洞天。在人口稠密的黃大仙區，竟有一座如此傳統的中國廟宇盤踞於華廈之中，連 David 的外國朋友前來遊覽時，都感到嘖嘖稱奇。David 最懷念從前黃大仙祠入口處人羣簇擁的景況：「那時的入口處就像老香港的社會縮影，門外有售賣香燭冥鏹的小販，還有行乞的乞丐。後來經政府整頓過後，現在的入口處比較整潔，門外張貼着各種告示。以設計角度來說，門口處滿是密集的資訊，人性溝通味道相對減少了。」

黃大仙祠於一九二一年興建，是按黃大仙乩示設祠。該地原是私人道場，初期只有大殿赤松仙館、麟閣及辦事處等設施。廟宇主要供奉東晉時南中國道教著名神祇黃初平，亦有供奉儒、釋兩教的神祇如孔子、觀音等，儒釋道三教融合，成為黃大仙祠的一大特色。其後得仙師乩示，於一九三七年

始陸續加建「五形」建築：：飛鸞台為「金」，經堂為「木」，玉液池為「水」，盂香亭為「火」，照壁為「土」，令祠廟五行齊備，符合中國傳統的宇宙萬物觀，得以運行不息。黃大仙祠的管理機構為嗇色園，嗇有「慳吝」之意；色是「色慾」之物，大意是在嗇色園內，迷惑絕少，崇尚與天地和諧共存，因而得名。祠內有小橋流水，亭台樓閣，綠樹繁花，表現出祥和的氣氛。黃大仙祠的設計，把中國的科學和哲學，融入園內的一事一物裏。外國人口中的「設計」，其實早已包含在中國傳統思想之中。及至一九五六年，黃大仙祠經政府批准，全面開放予公眾參拜，二〇一〇年更被定為香港一級歷史建築。

大城內的小傳統

門口牌坊兩側各蹲着一隻銅鑄的麒麟，入口通道左旁放着供善信添香油的錢箱。人們進入黃大仙祠，總會摸一摸麒麟的身體，據說會帶來好運。沿路拾級而上，右邊有一座蓋有雙重屋簷及藍綠色琉璃瓦頂的建築物——照壁，壁上刻上「清靈寶洞」及「朝佛」字句。照壁興建於一九三八年，壁上紅色的「清靈寶洞」四字字形特別，原來是由如來乩筆寫下。

除了「五形」建築，園內亦設「左龍右鳳」，就是位於園內左右兩端的「九龍壁」和「鳳鳴樓」。九龍壁依照北京北海公園實物仿製，鳳鳴樓則是屋頂蓋綠琉璃瓦的中國宮廷式建築物，龍與鳳各據一方，為黃大仙祠增添靈氣。

在「金華分蹟」牌坊前，是新設立的參神廣場。此處豎立了由青銅鑄造的十二生肖獸首人身銅像。銅像由國家一級美術師萬緒德教授主雕，按照天干曆法、陰陽五行、生肖習性來鑄造，職分文官武將，手執金戈竹書，設計造型各有不同。善信於太歲元辰殿上表祈福後，可將寫有姓名的祈福星燈掛於參神

廣場，祈求心想事成。

穿過「金華分蹟」牌坊，就是「赤松黃大仙祠」大殿（黃大仙師寶殿）。只見善信絡繹不絕，或於殿前誠心上香，或在空地參拜，跪地求籤，便知道黃大仙對善信「有求必應」。每逢農曆年初一凌晨時分，更有不少善信連夜輪候上「頭炷香」，期望透過新一年的第一爐香，得到神祇最好的祝福和庇祐，上頭炷香亦成為香港的經典民風。David 憶述小時候黃大仙祠熱鬧非常，每次跟媽媽酬神過後都十分期待，因為儀式過後便可享用燒豬。善信一般會帶同大批貢品，如金銀衣紙、紙紮品、拜神燒豬等來酬神。園內有一大香爐，長年火光紅紅，煙花鼎盛。基於環保衞生問題，此情此景已不復再。黃大仙祠為顧及遊人增多的情況，近年斥資修建平台，以擴大殿前面積，容納更多善信同時參拜，也避免人多碰撞，發生意外。

籤筒的設計

　　黃大仙的靈籤聞名，David 一參求籤的「玄機」：用作求籤的竹筒內，有一百枝「運籤」，各代表不同號碼的籤文。籤文分為六等次：上上、上吉、中吉、中平、中下、下下，各級運籤的數量各有不同。籤文都以七言絕句以總括籤意，內容通常記載古人古事，再附有仙機作籤文的解讀。籤筒和籤枝的物料應用、形狀、大小設計等，引起了 David 的好奇心。

　　日本的籤筒多是密封式的，只有一個小洞容許一枝竹籤跌出；中國的籤筒，則呈開口的筒型，內裏放着竹籤，善信一邊誠心祈求，一邊把筒傾斜，搖出竹籤。要順利只跌出一枝籤，極講究手勢和力度。David 打趣說，要成功求出渴望的籤枝，或許可從所用的力度和角度開始研究。說到設計，好奇心驅使設計師不斷學習新事物，也不斷複習舊事物，從中發掘新的靈感和創意。不論設計產品、建築物或廣告，從外形到用者角度，不斷思考筒中的關係，不正是一個設計師所必須經過的設計過程嗎？

網上解籤

求籤祈福數碼化

來到祠外的「東華三院黃大仙籤品哲理中心」，一道走廊整齊地排列着一列列籤檔，籤檔內一般有一位解籤師坐陣，為善信解釋籤文意思，預測運程。然而 David 告知，黃大仙祠的網頁已提供網上籤文的解釋，只要輸入籤文的代表號碼，便能得到簡潔的答覆。大致詢問自身、風水等問題皆有答案。網頁甚至有網上祈福服務，善信可輸入姓名、電郵、出生日期及祈福內容，相關數據便可列印出來，交由道長代為祈福。

網頁並將每日園內早上 7 時至下午 6 時的情況進行網上直播，供海外善信感受參神氣氛。網上解籤和祈福，不也是一種多媒體設計嗎？看來求神問卜的傳統習俗也進入了數碼年代，難得的是黃大仙祠的管理機構深明與時並進的道理。

二〇一一年開幕的太歲元辰殿，更採用全新的環保概念供善信參神。該殿是一座地下宮殿，殿內供奉了眾星之母斗姆元君、六十太歲及六十元辰，主殿殿頂是星象天幕，把香港四季分為「冬春」、「夏秋」兩大季節，以 LED 燈呈現香港的星象。善信進入殿內，不可焚燒寶帛香燭，他們會獲發三枝檀香，並提供電子上表儀式，實行環保參神。此舉既可打破室內參神的人數限制，又能同時提高善信的環保意識，減少浪費，這種新意念，或將成為貫通傳統與現代思維的一道橋樑。

當設計師認真探求傳統文化的精粹，並加以提煉，嘗試融入設計當中，成為獨有的生命力的同時，原來傳統文化亦向現代跨出一大步，以現代的設計和科技元素，弘揚和推廣中國傳統文化，這就是傳統習俗與設計之間的奧妙之處。

散步資訊

• 黃大仙祠

開放時間：每日上午 7 時至下午 5 時 30 分

地址：香港九龍黃大仙竹園村 2 號

電話：2327 8141

注意：黃大仙祠可免費進場，進入太歲元辰殿則需另行收費。

網上籤文：http://www.siksikyuen.org.hk/public/charm/search

西貢

悠遊海濱視覺走廊

西貢有好山好水，而西貢市中心那得天獨厚的海濱環境，則有潛力發展為旅遊區小市鎮。今天，當我們在西貢的海濱長廊上漫步，會發現嶄新的環境設計，與自然環境融合為一，令人感受到海邊小鎮的自然悠閒氣息，還多添了一份視覺上的雅致。

請勿玩水 No Paddling

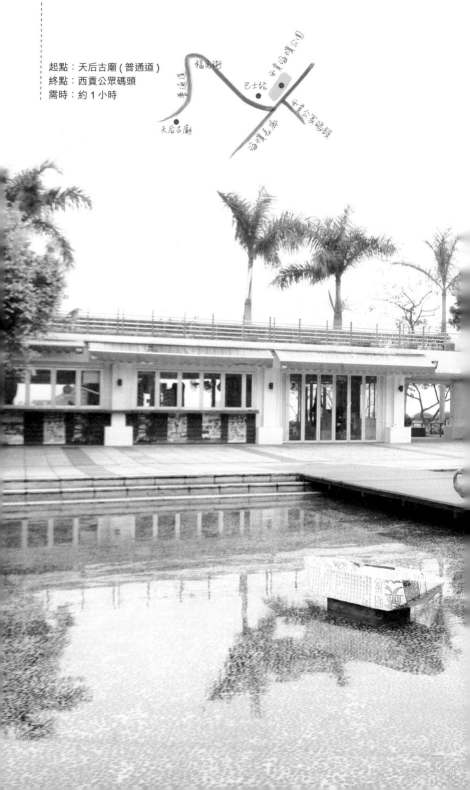

起點：天后古廟 (普通道)
終點：西貢公眾碼頭
需時：約 1 小時

馮永基
Raymond Fung

設計達人簡介

建築署前高級建築師及本港著名水墨畫家。為香港十大傑出青年、香港十大傑出設計師及太平紳士。曾獲香港建築師學會週年設計獎、視覺藝術及室內設計等共五十餘獎項。現為香港中文大學建築學院兼任副教授、西九文化區管理局董事、藝術博物館諮詢委員及榮譽顧問，活化歷史建築、美化天橋及有關設施等諮詢委員會委員。

別以為西貢只是個近年新興的市鎮，早在一百多年前，西貢的墟市面貌已成形，市中心的舊墟就是早期漁民和村民的市集，他們會在此進行買賣。然而，西貢的市鎮雛形早已存在，但政府一直沒實施較有規模的發展計劃。不過，跟其他新界地區相比，西貢實在具有很多改造空間，能成為旅遊觀光的悠閒小區。

西貢沿海，其海灣地理優勢，成為西貢市最有潛力的發展資本。上世紀九十年代，政府陸續為西貢擬出旅遊、度假、消閒等方面的規劃建設藍圖，為西貢注入新的生命力，使其成為全港獨一無二的海濱消閒新市鎮。

一脈相承的悠閒感

西貢的天然優勢，卻令設計師很頭痛。既然西貢已渾然天成，餐廳、康樂設施、海岸步道等都已經一應俱全，還要為此地設計些甚麼呢？設計師決定把重點落在如何把現有的元素重新整合，在視覺上做到一脈相承，為市民和遊客帶來悠閒舒適的感覺。今天所見的西貢海濱公園和海濱長廊，就是按此意念改建而成的。規劃後的西貢，便名副其實是「香港後花園」了。

當年身為建築署高級建築師的馮永基，是這個西貢市改造工程的設計師，他走在這條重新設計的海濱長廊上，望着曾經讓他絞盡腦汁的「作品」，滿意地說：「西貢是我做過最艱辛的項目，但最後結果卻是最好的。」

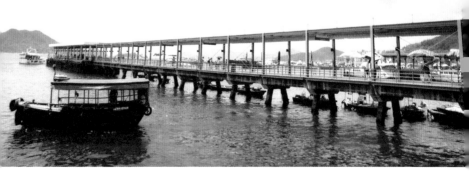

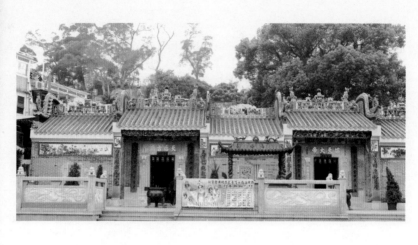

從古廟延伸的視點

散步的首站為天后古廟。原來，最初旅遊事務署交給馮永基的「任務」，只是在西貢海旁設計幾個小賣亭，除此之外並沒有甚麼大型的設計項目。然而，西貢在馮永基眼中當然不只是幾個小賣亭而已。他的設計團隊經過一番視察及研究之後，規劃了大型的設計藍圖，希望能帶來一個嶄新的「西貢視覺走廊」概念。

此概念是一道以天后古廟延伸的中軸線為中心的走廊步道。計劃中，人們從天后古廟的大門筆直地往前走，便可以一直走到海岸。天后古廟原是臨海而建的寺廟，與西貢的歷史和區內市民的生活息息相關。然而隨着填海工程和區內發展，天后古廟與大海的距離愈來愈遠，它與大海的密切關係亦逐漸被淡忘。西貢視覺走廊的工程，除了為遊人的眼睛帶出一道優美的視覺軌道外，馮永基說，此設計更重要的是讓遊人重拾天后古廟與海的關聯性，帶出共鳴。

西貢視覺走廊的概念圖（由馮永基提供）　古鐘引路的設計圖（由馮永基提供）

古鐘引路

視覺長廊上有很多懸掛在鐵柱間的大鐘，是這道長廊的另一個妙點子。跟着大鐘走，便能從天后古廟一直走到西貢碼頭。這些大鐘就像一個個路標，為整道西貢海濱長廊串連成一條引道的虛線。古鐘是保佑沿海漁民出海安全的象徵物，這些仿製大鐘同時象徵西貢早期的漁民生活。馮永基指着其中一座大鐘說：「原先的概念是沿走廊放置十三座大鐘，每座鐘代表一座西貢的廟宇，然而最後只放了五座大鐘。」今日的西貢已成為旅遊地點，但這些懸掛在路邊的古鐘，仍然引領遊客想像西貢以往的歷史樣貌。

融合風俗與自然的規劃

　　為了加強互相呼應的效果，設計休憩廣場和改建海濱公園時採用的物料和色調，都跟天后古廟所使用的同出一轍。設計團隊希望西貢內的不同地點能有一種整合感，有些相近的元素。為了能統一設計風格，着手設計之前，需進行不少跨部門會議，以達到共識。儘管有些地方不在改造工程的範圍之內，他們都努力爭取納入改建範圍，務求製造出一脈相連的協調感，讓遊客無論走到哪裏，都能體驗到西貢獨有的海濱風情。

　　馮永基憶起當年的想法：「當時考慮到一種能融合民生、歷史、

文化風俗和地理環境的特質，於是才有了這種整合性的大型規劃概念。」設計團隊遊走不同部門，包括區議會、旅遊事務署、規劃署、運輸署、民政事務局、土木工程署、康樂及文化事務署和建築署，希望在各方面得到共識，完成整體規劃的想法。最後，經過一輪跨部門商議後，初步的設計項目終於敲定，包括把惠民路、休憩花園打造成一個海濱公園，還會美化海傍廣場的外觀、重新打造海濱長廊、重鋪福民路等。工程最終於二○○三年完成，比較工程前後的面貌，確實令人覺得物有所值。

特別廣闊的天空

我們依循大鐘的指引，來到海濱公園。此處是西貢市的交通匯集點，遊客到達西貢，首個印象便是海濱公園一帶，可想而知設計團隊在設計公園時花了多少心力。

環顧四周，會感到海濱公園的天空特別大，特別廣，馮永基解釋：「當年設計時，就是要為公園營造一個海闊天空的感覺。」所以周圍的建築物包括諮詢中心、廁所、小賣亭、餐廳等都只可樓高一層，以確保遊客能有寬廣的視野，有較多空間遠眺，感受西貢那廣闊的天空和長長的海岸線。

仔細觀察建築物的用料，便可了解設計師的心思。選用木材、磚塊、石頭、金屬等作為原材料，是希望能跟自然環境融合。顏色採用白色、米黃色及棕色為主，凸顯明淨、天然的視覺效果。這種設計意念首先體現於諮詢中心及旁邊的廁所。一座開放式的訪客中心，採用了深褐色、空實相隔的橫木條建成，旁邊的公共廁所，設計簡潔，外牆貫徹使用泥土般的深褐色，親近自然，不會帶來冰冷的感覺。

紙船的輕巧趣味

當然，海濱公園的重點不只以天然為主的設計細節。在廁所前，能看到幾艘「紙船」停泊在空地中央的一個淺池中。那不是真正的紙船，而是用玻璃纖維做成的紙船雕塑，乍看之下，幾可亂真。紙船的船身仿如以昔日的舊報紙折成的，報紙上的內容都經過精心挑選，記載了與西貢發展史有關的事蹟，內容更遠至抗日年代。長輩可以跟孩子上一堂西貢歷史課。馮永基說：「這些紙船令我們聯想到西貢的地理位置，以至這裏的人文風情。紙船更能帶出一種輕盈感，帶給人一種兒時回憶。」雖然淺池的水深只一尺左右，但旁邊設了小石階營造空間感，更鋪設了一條長長的木板通道，延伸到水池中央，木板上有兩隻正想跳水的鴨子雕塑，讓人產生錯覺，以為是深池或小湖，實在頗具想像空間。這一刻，真想買份報紙，摺隻紙船，一嘗兒時放船的樂趣。

露天的美食盛宴

紙船雕塑前聚集了一批遊客，他們望着這塊小小的「海面」，看着報紙上記載的文字，想像他們不曾經歷的西貢歷史。另一邊廂，有另一批遊客正坐着，遠望真正的海面，吹着海風，喝着下午茶，一派怡然自得，那邊就是依岸而建的露天茶座。為了配合海濱長廊的整體景觀，露天茶座都是半開放式的，一方面擴闊餐廳的空間，另一方面讓海風、陽光及岸邊的風景伸手可及。來到岸邊，遊客都不願意坐在封閉式的餐廳內，寧可自行帶備食物，坐在岸邊的石椅上享受陽光與海風。因此露天餐廳便能讓遊客享受餐點，同時欣賞海景，享受海風。

飽餐後，走在海濱走廊，馮永基不忘介紹路上的特色設計。那些看來毫不起眼的長椅，在色調或材料上都經過嚴謹挑選，令它們與整條海岸線及海濱長廊上的其他建築物融合。

長廊上的花圃還放了幾隻鐵製的海鳥雕塑，它們原本是機場公路旁被棄用的雕塑，回收後重置西貢海濱。它們陪伴遊客

欣賞海景的同時，也成了景觀的一部分。

走到西貢公眾碼頭，發現一個又一個橙色的橫額，上面寫着香港各個離島的名字。從相反方向沿路走，則是以多種不同語言表示的歡迎字句。馮永基稱，加上不同語言是希望增強遊客的親切感和認同感。從考慮宏觀的視覺感官效果，至簡單如多加一隻鐵鳥雕塑，都顯示設計師設計佈局背後的心思。

散步資訊

‧西貢市中心

如何前往：
1. 港鐵鑽石山站 C2 出口乘搭 92 線巴士，至西貢市中心總站下車。
2. 港鐵彩虹站 C2 出口乘搭 1A 線綠色小巴，至西貢市中心總站下車。
3. 港鐵坑口站 B1 出口乘搭 101M 線綠色小巴，至西貢市中心總站下車。

香港迪士尼
樂園度假區

設計奇妙旅程

迪士尼樂園是個奇妙的幻想國度，要讓奇妙變為真實，需要設計師在背後不斷努力。他們不能單靠想像力，還要有長期的經驗累積和觀察，才能將想像具體地呈現出來。讓我們從每點細微處，了解設計師在設計樂園背後施展的神奇魔法。

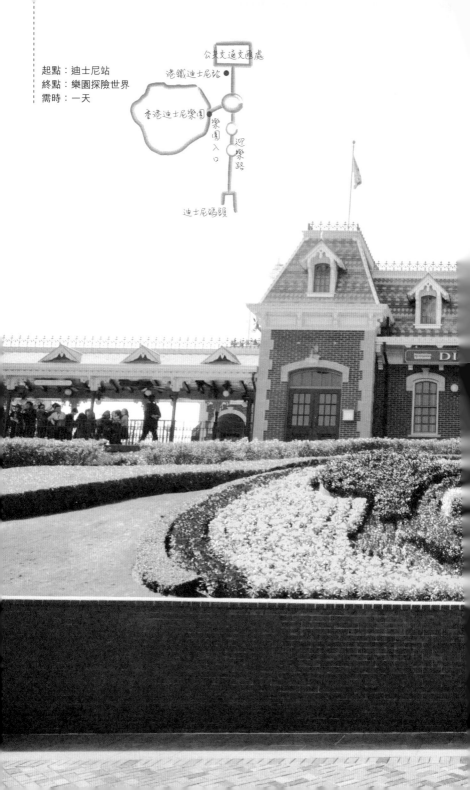

起點：迪士尼站
終點：樂園探險世界
需時：一天

公共交通交通處
港鐵迪士尼站
香港迪士尼樂園
樂園入口
迎樂路
迪士尼碼頭

回想迪士尼樂園選址時，一眾負責設計樂園的幻想工程師（Imagineers）在大嶼山水域一帶視察，遙指茫茫一片的海灣，說道：「這將會是香港迪士尼樂園的位置。」那片汪洋，是大嶼山東北部的竹篙灣。後來那曲折的海岸線被填平，築起了世界唯一一個在填海土地上興建、被青山綠水環抱的迪士尼樂園。這就是幻想工程師的魔法，試圖以豐富的想像力化零為整，變出一片樂土。

華特迪士尼樂園的幻想工程人員，無論專責建築、工程、美術設計、電影製作，以至行政及文字創作等工作，都一律統稱為幻想工程師。其中一位早期在美國迪士尼工作的幻想

施志宏
Theron Skees

設計達人簡介

華特迪士尼幻想工程創意發展總監。具有豐富的設計、建築、雕刻和舞台經驗。擔任幻想工程師十四年的他，曾參與巴黎迪士尼樂園的設計和創作，項目包括 Pirates of the Caribbean、The Magic of Disney Animation，以及為迪士尼荷李活影城和巴黎迪士尼樂園影城 The Twilight Zone Tower of Terror 提供藝術指導。

工程師、幻想工程前主管 Marty Sklar，創訂了「米奇十大指令」(Mickey's 10 Commandments) 作為設計樂園的重點目標，至今仍為設計界津津樂道：

1. 了解賓客的需要 (Know your audience)

2. 設身處地，以賓客為本 (Wear your guest's shoes)

3. 連繫賓客與故事 (Organize the flow of people and ideas)

4. 製造視覺引領點 (Create a「wienie」i.e. visual magnet)

5. 以視覺感官傳遞訊息 (Communicate with visual literacy)

6. 避免累贅 (Avoid overload)

7. 保持主題清晰一致 (Tell one story at a time)

8. 避免出現矛盾 (Avoid contradictions)

9. 小小心思，深深體驗 (For every ounce of treatment provide a ton of treat)

10. 定期維修，保持完美 (Keep it up)

幻想工程師還有一句格言：「如果創作人知道各種規範，他們更能發揮創意。了解設計目的、限制和挑戰，會促使幻想工程師開拓更多從未有過的新思維與方向，成果往往令人驚喜。假如沒有限制，反帶來困惑，不知如何開展。」（Creative people will often be more creative if they know the parameters — on the flip side, not knowing the parameters can lead to frustration註三）幻想工程師不單會構思，還會透過全球五個迪士尼度假區的設計，獲取實際經驗。

施志宏是眾幻想工程師之一。他來自美國，經常在度假區四處走動，與賓客一同體驗樂園的氣氛。他相信要成為一個好的設計師，必須設身處地，以賓客為本。從體驗的過程中累積經驗，了解賓客所需，創作出符合賓客喜好的新設計、新玩意與新體驗。

施志宏以幻想工程師的身分，帶領我們了解如何將務實的設計規條，與天馬行空的想像融合；認識一下在設計四個風格各異的主要園區時，需要考慮的各種要點。

一段奇妙旅程的開始

月台廣播一而再再而三地提示賓客：「你即將進入一段奇妙的旅程！」一列幻想列車駛進港鐵欣澳站月台。米奇的剪影窗戶，夢幻般的紫色弧形座位，還有經典迪士尼人物的銅像，讓乘客見證華特‧迪士尼的創作點滴。

當賓客離開公共交通交匯處或港鐵站，走向香港迪士尼樂園時，他們率先看到的是那道大型拱門，米奇老鼠站在拱門上，歡迎各位賓客到訪。拱門兩旁種滿清雅的雞蛋花樹，另有不少大型假山圍繞，與大嶼山鄰近的風景相近。拱門後是寬廣的樂園長廊，長廊一直向北伸延，通往迪士尼樂園正門入口、樂園酒店及迪士尼碼頭。長廊的設計靈感源於大自然，賓客可以看到長廊地上有很多以沙岩及板岩拼砌的葉子圖案。樹葉及藤蔓圖案一直往樂園的正門延伸，引領賓客前進。沿途棕櫚樹聳立，兩側掛上鮮艷奪目的彩旗。

滲入香港特色

沿路會聽到迪士尼電影及節目的經典音樂。地上的葉子圖案最終伸延至樂園廣場,並圍繞以香港市花洋紫荊為設計藍圖的噴泉。米奇、米妮、高飛、布魯圖、黛絲和唐老鴨跨越太平洋,隨海浪躍動,遠從美國南加州阿納海姆來到香港大嶼山,迎接他們的新朋友。米奇在水池的中心,面帶笑容地在鯨魚背上衝浪。他的五位朋友則各自站在洋紫荊的花瓣上,於水中嬉戲。

噴水池表演每十五分鐘進行一次,伴隨音樂和燈光營造不同效果。表演除了能吸引附近賓客駐足圍觀,更成為視覺引領點,吸引正向長廊北面前進,或離開樂園正門的賓客視線。樂園廣場設置不少涼亭,為賓客提供座位休息。向噴泉西面邁進,就是售票處及通往香港迪士尼樂園的正門入口。

地面設計以菠蘿的抽象圖案為主,聽說菠蘿圖案代表好客及歡迎。

從樂園廣場向南前進,可以欣賞到素雅

的雞蛋花樹。往後會看到兩個庭院，庭院設有兩個充滿特色的互動噴泉，噴泉的設計以南加州地區建築為主，採用了五顏六色的瓷磚，拼砌成馬賽克圖案。

接近樂園長廊的最南端，會發現幾個與中國文化有關的動物主題雕塑花園。十字路口上的東、南、西、北，分別有青龍、朱雀、白虎及玄武守護。中國神話認為此四獸是靈性動物，有看管守護的象徵意義。往南走，會發現長廊兩旁蒼翠繁茂，地上和欄杆都有海浪的圖形及海洋動物的雕塑盆栽。走到長廊的最南端，便會看見迪士尼碼頭。

路上，施志宏詳談「以賓客為本」的理念。考慮各樣的設計藍圖之前，設計師必先以賓客的角度為中心，認真考慮他們的需要。要設計一個老少咸宜的樂園，必須以色彩、音響、圖案、設施尺寸的需求和比例等準則，來跨越語言、文化、種族、年齡、傷健等界限，並以細密的心思設計，達致共融和諧。充滿人性的設計，才是華特・迪士尼心目中真正的樂園。

穿梭美國小鎮大街

正式步入樂園，眼前的是各種花朵砌成的米奇笑臉花圃，形成視覺上的一道區間。當賓客繞過花圃，方發現後面是另一個時空——美國小鎮大街的中央廣場。廣場上播放抒情的華爾滋音樂，旋即將賓客帶到儼如華特成長的二十世紀美國小鎮大街。馬頭柱子、懷舊廢紙箱，甚至地上的渠蓋，都一一細緻仿造。行人路上刻着「Elias Disney」，這正是華特爸爸的名字。華特的爸爸是一名建築商人，華特以爸爸的名聲，向賓客保證樂園所提供的一切都是最好的。

小鎮大街的建築物，都有它們的故事，吸引大小朋友，讓他們仿如置身真實的美國小鎮中，譬如小鎮珠寶店。珠寶店本來是鎮上的一間戲院，戲院東主對電影的前景非常樂觀，認為電影會成為小鎮文化的核心。電影很快就深受大眾歡迎，熱烈程度甚至令東主措手不及。人們因電影場次經常爆滿而感到不耐煩，要求有一個更大的戲院。因此，一間配套良好、能容納更多觀眾的大街歌劇院隨之誕生。原來的戲院就空置

寶，所以他決定繼續經營小鎮珠寶店。

租用，後來發現該大廳舒適優雅，十分適合售賣他的古董珠

了。不久，一位珠寶商人租用了舊戲院。他最初只打算暫時

往前走有一家西餐廳，招牌竟有「一碗麵」的標誌，此西餐廳竟有中式粉麵供應！原來此餐廳由一名寡婦獨力經營，她與一名中國籍廚師合創了 fusion 菜，中西食物同時供應。小鎮大街上的一事一物應用了米奇十大指令中的第三條「連繫賓客與故事」。聽着故事，品嚐食物，連用餐也增加一份代入感。

施志宏說，在選用建築和設計物料時，必須符合二十世紀的環境和科技水平。因此，大街上的建築物好像都以磚塊和木材，而非混凝土或塑膠建造，選用金屬則以當時廣泛使用的青銅或黃銅為主，而非現代的不鏽鋼建材。

登陸明日世界天地

離開美國小鎮，轉眼去到未來。站在明日世界的入口，看到一支巨型火箭，像要準備發射升空。怎麼火箭上有點髒髒的？未來世界的一切不是都光潔如新，標誌科技與文明的進步嗎？施志宏認為這未必是反映未來的最佳寫照，那些污垢痕跡，更凸顯它的真實情況。明日世界的星際太空故事中，各種太空交通工具往來行駛，火箭是日常代步工具，駕駛它出外吃飯、逛街都是平常事，這令園區更真實。

設計明日世界時，幻想工程師利用不同顏色和形狀增強視覺

效果。例如明日世界主調的藍、紫、灰與飛越太空山的白，構成強烈對比。馳車天地內那彩色繽紛的車輛，就如現實生活一樣。此園區裏，各種各樣交通工具都十分重要：車輛、機械人、太空船與飛碟等代表運動和動力學，令園區顯得更新奇刺激。美國小鎮大街上多是幾何及裝飾圖案，顯示大街的興建時期，有歷史懷舊味道；相比下，明日世界多採用現代感較重的物料，如玻璃、不鏽鋼、聚碳酸酯（polycarbonate），還有流線型的圖案。那些大膽、冷色系的顏色和反光物料不但看來前衛，更加強設計基調及效果，令未來感更重。

進入幻想世界國度

當周遭的電子音樂突然轉化成輕柔的鋼琴曲韻，原來已不知不覺進入了幻想世界的搖籃。幻想世界是公主的國度，所有景物都顯得很奇特和夢幻，如城堡的花園一樣。糖果般的顏色配搭，多彩繽紛的圖案，正是吸引遊人的魔法。

巍峨轟立在樂園中心的睡公主城堡，與加州迪士尼樂園的城堡如出一轍，世界上再沒有其他樂園擁有如此設計的城堡了。因為其他樂園的城堡以灰姑娘的故事為重心，但此座卻是睡公主的家，其他公主則會到來探訪。

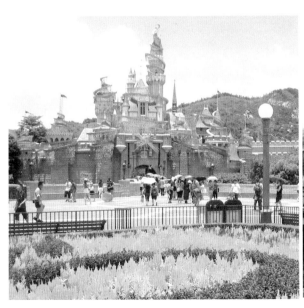

雖然城堡不是建築在險要的地勢上，但它的底部以大磚頭砌成，頂部牆壁則以較小的磚塊鋪設，製造了「主觀錯覺」，令城堡顯得比真實高大。

施志宏指，為嚴守「避免累贅」及「集中主題」兩項重要指令，幻想世界內所有元素如飛象等，都要讓遊人感到來自同一時期。幻想工程師謹慎小心，避免在同一場景內加入太多元素，以免有混亂之感。

幻想世界正中央位置，是樂園不能缺少的旋轉木馬。透過城堡大門可看到旋轉木馬。同時木馬也是一個細小的視覺引領點，吸引城堡前的賓客走前。旋轉木

馬前是夢想花園，是因應熱愛攝影的遊人而衍生的。在中西合璧的亭台樓閣下，不同的迪士尼經典人物如米奇、米妮、愛麗斯、灰姑娘等輪流出現，跟遊人隨意合照。春節期間，迪士尼朋友更會穿上紅色的傳統中國服飾，增加新春氣氛。

樂園設施每天使用率達數萬人次，加上香港天氣潮濕，加重設施的損耗度。故樂園閉門後，演藝人員會逐一仔細檢查設施，以保持質素。樂園啓用初期，曾選用真木製造的長椅，後來發現損耗迅速，於是改以人工合成材料製造的椅子代替，令其看起來像真木一樣。這種材料亦廣泛應

用於其他設施和裝飾上。可見設計不僅是一種美的體現，也關乎設計與周遭環境和用者的契合程度，同時亦令設施盡可能達到最長久的使用壽命。

深入探險世界深處

快要進入探險世界，四周變得奇異，樹木和葉子變大變高，而且樹木不像幻想世界般經過悉心修剪，根本就是個叢林。縱使幻想世界和探險世界只是咫尺之距，幻想工程師以樹木巧妙地分隔兩個時空，製造一步一驚心的探奇慾望，讓賓客展開探索旅程。

幻想世界中那悠揚的樂韻消散了，取而代之是令人熱血沸騰的土人音樂，一下一下地鳴動，令人心跳加速。探險世界的入口附近，放置了一列非洲鼓，遠處的水簾洞流水淙淙，一炬炬真實的火把，映照得大葉植物和土人圖騰柱一片火紅。

路邊停着一輛亮着車頭燈的吉普車，車上散滿日用品，司機

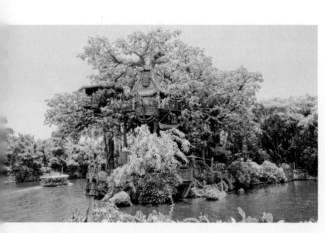

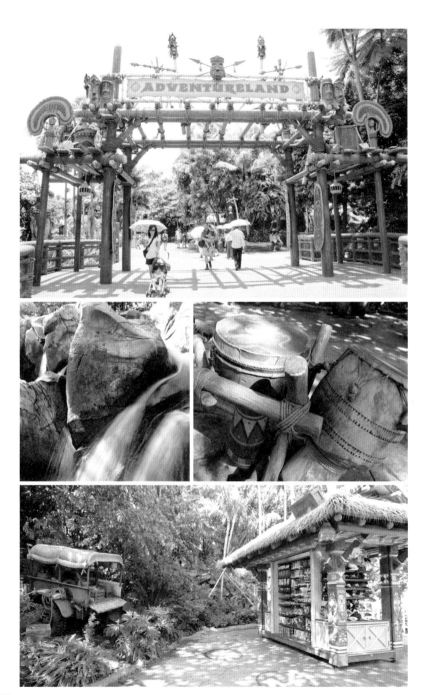

香港迪士尼樂園度假區 · 設計奇妙旅程

卻不知所蹤。我們頃刻已沒入了原始森林。

探險世界內有茅廬或具殖民地風格的平房，以木刻、茅草、圖騰、獸骨、竹籬笆點綴。連垃圾箱都像以草編織而成。

爬上巨型樹屋，乘小船木筏體驗河流的探險旅程，隨時碰上巨鱷，實在令人不寒而慄。

終於逃出驚險的探險世界，夜色已濃，璀璨的煙花在幻想世界中的睡公主城堡上空燦放，這次奇妙旅程也劃上圓滿句號。

在遊園時，施志宏把各種設計考慮一一解釋，方才明白幻想工程師不但追求以故事為題的最好設計，亦了解到他們背後所花費的努力。此等又豈是一揮魔法棒，如一閃即現的魔法般簡單！

探險世界的不同角落也能找到這種木刻

散步資訊

樂園開放時間：上午 10 時至晚上 9 時
每天的開放時間有別，入場前請先瀏覽 park.hongkongdisneyland.com 查詢，
網上更有各種表演的時間表供參考。

香港迪士尼樂園度假區 · 設計奇妙旅程

鳴謝

黃源順　何宗憲　利志榮　李永銓　李惠英　施志宏
馬偉明　區德誠　陳幼堅　麥雅端　馮永基　馮崇裕
黃炳培（又一山人）　楊志超　靳埭強　劉君璧　劉柏堅　盧永強

機構及商店

木作坊
和昌大押
食物環境衞生署（鑽石山火葬場）
康樂及文化事務署（香港鐵路博物館）
康樂及文化事務署（羅屋民俗館）
聖雅各福群會
神州舊書文玩有限公司
陳米記
富昌玩具有限公司（江先生）
嗇色園（黃大仙祠）
Suncolor Printing Company Limited

院校夥伴

香港知專學院 (HKDI)

2011 年傳意設計及數碼媒體學系 (CDM) 講師及學生

講師：江天持

學生：陳寶儀、葉嘉琪、林紫瑩、羅錫茹、李玉霞、潘穎儀、楊曦、陳耀倫、朱海霞、林晉彥

香港城區設計散步

編　　著：香港設計中心

責任編輯：蔡梲音

撰　　文：羅金翡　淩梓鎏

攝　　影：羅展鵬　文少麟　陳家戩

封面設計：張毅

出　　版：商務印書館（香港）有限公司
香港筲箕灣耀興道 3 號東滙廣場 8 樓
http://www.commercialpress.com.hk

發　　行：香港聯合書刊物流有限公司
香港新界大埔汀麗路 36 號中華商務印刷大廈 3 字樓

印　　刷：中華商務彩色印刷有限公司
香港新界大埔汀麗路 36 號中華商務印刷大廈

版　　次：2012 年 12 月第 1 次印刷
© 2012 商務印書館（香港）有限公司
ISBN 978 962 07 5601 6
Printed in Hong Kong